U0023597

搖滾樂
Rock'n Roll

馬清　著

序

過去多年的傳統音樂教育，使我長期忽略了對流行音樂的關注。我到北京大學工作以後，開始研究二十世紀現代音樂。在研究的過程中，我注意到了搖滾樂，這一當今世界青年人的重要音樂文化現象，在二十世紀音樂中有著不可忽視的地位與影響。應給予更多的重視與研究。研究搖滾樂的根源，它的發展歷史以及它的藝術規律特點，對其評價就會比較全面與客觀。

本書就是在此基礎上寫成的。全書共分四章十二節。第一章按歷史順序介紹藍調與搖滾樂。第二章介紹搖滾樂的誕生及其在美國的發展。除了較詳細地介紹搖滾之王艾維斯‧普里斯萊外，還談到美國民歌搖滾與迷幻搖滾，以及八〇年代的幾個搖滾巨星。第三章介紹英國

馬清

與其他國家的搖滾樂。英國的搖滾樂流派很多，書中重點介紹藝術搖滾、重金屬搖滾、新浪漫搖滾、技術搖滾及龐克搖滾。不少英國搖滾樂隊的創作題材含意深刻，如誰樂隊的搖滾歌劇《湯米》，平克‧弗洛耶德樂隊的《牆》。第四章是對搖滾樂的藝術特點的概括總結與文化評析。對於搖滾樂的作品，應區別其精華與糟粕。對於搖滾樂不好的影響，應堅決給予抵制。只有這樣，才能使搖滾樂沿著健康的方向發展。

披頭四的樂曲《昨天》給我留下深刻而美好的印象。就像這首樂曲的含意一樣，我願讀者能透過本書瞭解搖滾樂的昨天，正確評價它的今天，祝願它有更美好的明天。

在此，我要感謝北京大學學報主編龍協濤教授對我寫此書的熱情關懷與支持。還要感謝北京大學英語系沙露茵副教授，藝術教研室戴行鉞副教授及北京大學歷史系朱益宇同學對我寫作的幫助。

最後，還要感謝北京圖書館、北京大學圖書館、中央音樂學院錄音室、北京人民廣播電

台的有關工作人員，是他們為我提供了大量的中、外文參考文獻及有關音響資料。

本人學識有限，書中不妥之處歡迎台海兩岸讀者指正。

目錄

◎ 搖滾樂 ◎

目錄

005

◎ 搖滾樂 ◎

目錄

006

1 從藍調到爵士樂

藍調的起源

美國音樂學家阿拉姆・洛馬克斯（Alam Lomax）曾寫過一首詩：

The black people of the Dalta who created a Mississippi of song that now flows through the music of the whole world.

這首詩的意思是密西西比河三角洲的黑人所創作的歌曲，至今仍有生命力，對當今世界音樂有著較大影響。

三角洲的黑人創作的音調為什麼會具有如此魅力，以至它至今仍在世界各國流傳，在二十世紀音樂中占有不可忽視的地位呢？回答這一問題需要追溯到十七世紀美國黑人的歷史。

大約在一六三八年（有的書記載更早），一艘「希望」號輪船運來了第一批黑人奴隸。這些黑人多數來自非洲的西海岸，相當於今天的塞內加爾（Senegal）、幾內亞（Guinea）、甘比亞（Gambia）、獅子山（Sierra Leone）、賴比瑞亞（Liberia）、象牙海岸（Ivory Coast）、迦納（Ghana）、多哥（Togo）、達荷美（Dahomey）、奈及利亞（Nigeria）、喀麥隆（Cameroon）、加篷（Gabon）及剛果（Congo）和薩伊（Zaire）的部分地區。此後，在近二百年的時間內，非洲黑人被源源不斷地運往美國。

他們在美國的麻薩諸塞（Massachusetts）的波士頓（Boston）登陸。

作為奴隸，多數黑人被迫落戶於密西西比河三角洲區域，東德克薩斯（East Texas）區域和皮德孟特（Piedmont）區域。這些奴隸在這片土地上艱苦創業。他們排乾沼澤的廢水，

燒淨叢生的雜草，在這片荒地上種植了大量的棉花及煙草。經過幾代人的辛勤勞動，這些區域變成了一個個盛產棉花、煙草的大種植園。

黑人奴隸不僅帶來了農業技術，也帶來了非洲傳統的民間音樂與舞蹈。每到週末，他們便聚集在一起，或在曠地、或在酒吧，彈起吉他、唱起歌、跳起舞，以這種方式來宣洩內心深處的痛苦與憤懣。黑人奴隸所唱的歌自然是源於非洲的音調。日久天長，這些歌融進他們在種植園勞動時的吟唱小調，也融進美國南方地區的民歌、宗教音樂等音調，這就形成了早期的藍調（Blues）歌曲。早期的藍調歌曲還包含黑人勞動時的「呼喚」。這種「呼喚」採用真假聲交替，不僅發生在黑人奴隸勞動過程中，也用於他們捕獵時，為傳達訊息而發出的各種喊叫、偽裝聲。

顯然早期演唱藍調歌曲的都是黑人奴隸，聽眾也全是黑人奴隸。表演過程中他們保留了非洲祖先的傳統習慣：強調集體參與。演唱時沒有純粹的聽眾，歌手在中間唱歌，周圍的聽

眾圍成圓圈隨之拍手、頓足或搖動身體做簡單的舞蹈動作。

十九世紀末，密西西比河三角洲、東德克薩斯及皮德孟特已成為美國黑人人口最集中的地區。當時的藍調也正是在這三個區域最為流行。

三角洲的藍調具有兩種不同的風格：一種唱歌的方式是採用喉音，演唱風格粗獷剛勁。演唱中有時加上旁白、甚至呼喊。另一種唱歌的方式是採用假聲吟唱，演唱風格抒情婉轉。

當時較著名的歌手有豪林・沃爾夫（Howlin Wolf）、羅伯特・約翰遜（Robert Johnson）等人。演奏吉他的民間藝人強調和弦的重複，以產生飽滿剛勁的效果。他們還發明一種吉他演奏法，用瓶頸套在手指上，撥弦而產生一種悲痛的類似哭喊的效果。當時著名的藍調作曲家是威廉・克斯托弗・漢迪（W. C. 漢迪）。他曾在密西西比州和田納西州任管樂隊長多年。一九一二年他發表的《孟菲斯的藍調》引起人們強烈的興趣。一九一四年發表的《聖路易斯的藍調》流傳極廣。

東德克薩斯區域有相當一部分是監獄農場。在監獄農場幹活的黑人囚犯所唱的藍調，具有一種憤怒與反抗的情調，特別反映在節奏上。他們更多地採用拉格泰姆節奏型。由於這種拉格泰姆節奏充滿活力。這就使東德克薩斯的藍調更具有魅力。著名盲人歌手萊蒙‧杰斐遜（Lemon Jefferson）是為美國鄉村藍調錄音最多的人。他的低聲吟唱極有特色。還有一位叫赫迪‧利德貝特（Huddie Leadbetter），他收集了大量的囚犯農場藍調及其他歌曲，並加以錄音整理。後來他把這些錄音交給美國國會圖書館，成為人們研究藍調的珍貴資料。

皮德孟特是最大的藍調故鄉。它東至亞特蘭大海岸平原，西至阿帕麗坎山脈。在這大片種植園中，藍調的音調廣泛地吸取了當地的民歌、民謠的特點，除去憂鬱的曲調外，還有相當一部分藍調具有歡快、明朗的情調，甚至還帶幾分輕鬆與幽默的感覺。當時的亞特蘭大曾聚集不少天才的藍調演奏家，像布林德‧阿瑟‧布萊克（Blind Arthur Blake），他的吉他

演奏強調指法靈活、快速，成為早期皮德孟特藍調風格特點之一。

藍調的音調一般是在自然大調的基礎上降低第Ⅲ級、第Ⅶ級音。早期的藍調曲調經常表達一種悲哀的情感，旋律向下進行，在兩音之間常用滑音，開頭結尾常用輔助音調重複。

藍調的曲式結構簡單，一般歌曲為十二小節，分成三個樂句。每個樂句四個小節，形成A-A'-B的結構。一般第一句、第二句基本相同，第三句為第一、二句的答句，反應，或語言有轉折，產生新的效果。我們透過一首歌詞可以清楚地看出這種結構的特點：

> 早晨乍起，憂傷淒楚，
>
> 早晨乍起，憂傷淒楚，
>
> 滿腹哀怨，無人傾訴。

又如，美國一九三六年出版的《黑人反抗歌曲》集中，一首藍調歌詞是：

Your head tain't no apple for dargling from a tree,

Your head tain't no apple for dargling from a tree,

Your body no carcass for barbecuing on a spree.

Stand or your feet, club gripped'tween your hands,

Stand or your feet, club gripped'tween your hands,

Spill their blood too, show them you is a man.

藍調的和聲簡單，多數旋律只用 I、IV、V 級和弦配置，其和弦設計一般如下：

第一句　　第二句　　第三句

I——IV——I——V——I

藍調的歌詞大多短小，只占每個樂句四小節的頭兩小節。剩下兩小節留給吉他等伴奏樂器即興演奏。歌手與小樂隊之間經常「問答呼應」。例如，歌手喊一句：「啊，奏起來吧！」樂手們立即即興演奏一段音樂以回答歌手的召喚。

藍調歌手多邊彈邊唱。演唱的方法採用真聲、假聲、喊唱、呻吟、哭泣、嘟囔等。

二十世紀初，美國工業進一步發展，鄉村人口大量流入城市。藍調也隨之進入美國南、北各大城市。開始它只活躍於城市的貧民區、「紅燈區」。而隨後，來自鄉村的藍調日漸產生變化，與城市的各種音樂文化相互影響、滲透。它顯示出城市緊張忙亂的現代音調與節奏。

在內容上也摻進了反映城市生活的各種不安因素：邪惡、色情、暴力、吸毒以至犯罪。隨著環境的改變，藍調逐漸進入城市的大小娛樂廳，樂器也由簡單的吉他、班卓琴擴展為小提琴、鋼琴、黑管、薩克斯、小號及長號等。當時藍調最活躍的城市是新奧爾良。

　　新奧爾良作為南方諸多城市的主要港口，它承擔著水道樞紐的重要作用。十九世紀末，這個城市每週都有幾百人經由這裡。為滿足過路人的需求，各種娛樂場所全天設有鋼琴演奏，有的還有小型樂隊演奏。演奏者絕大多數是黑人，他們主要演奏藍調音樂。二十世紀初期，演唱藍調最好的歌手也都是黑人婦女。主要的有瑪·雷尼（Ma Rainey）、貝西·史密斯（Bersic Smith）等。她們的演唱帶有來自非洲的美國黑人那種憂鬱的情調，表達思念非洲的故國家園的心情。

　　新奧爾良的樂師們不斷把藍調音調器樂化，並經常根據一個主題進行即興創作與演奏。他們使即興演奏水準達到了一個相當高的程度。這種變化，最終構成了新奧爾良的爵士樂（Jazz）。

◎ 搖滾樂 ◎

一提起爵士樂，人們普遍會想到「爵士樂之父」——著名小號演奏家，路易斯·阿姆斯壯（Louis Armstrong, 1900-1971）。路易斯·阿姆斯壯生於新奧爾良，早期受到新奧爾良黑人音樂文化的影響。一九二二年他在芝加哥建立了一支爵士樂隊。這是文獻中記載的第一批參與錄音的黑人爵士樂隊。一九二五年他接受許多樂隊的邀請並與之合作演出，主要擔任舞台獨奏與舞蹈伴奏。當時與他合作的有不少是新奧爾良的爵士樂師，像著名長號演奏家基德·奧里（Kid Ory）、黑管演奏家約翰尼·多茲（Johnny Dodds）等。他們都為他的演奏增添了不少光彩。路易斯·阿姆斯壯曾留下不少精彩的錄音，特別是在一九二七年至一九二八年中的錄音最為著名。從這些錄音中，我們可以瞭解到他的演奏具有以下特點：

第一，他的演奏技巧很高。特別是他的即興表演，生動活潑，充滿朝氣。

第二，他的音色圓潤而富於變化。氣息飽滿，控制自如。特別是像在《最西部藍調》（West End Blues）那樣音域很寬的樂曲，在高低音起伏很大的情況下，他能準確、輕鬆而

流暢地演奏快速的經過句和跳動的芭音，展示了他的演奏才華。

第三，他大膽創新，不滿足於拉格泰姆的某種舊而僵硬的因素。他採用比拉格泰姆更爲鬆馳的節奏，給人一種爵士樂特有的搖擺感覺。

他對事業肯於鑽研、肯於思索，具有一種不斷進取的精神。

新奧爾良的爵士鋼琴家不少來自東海岸。早期的爵士鋼琴風格受到較深的拉格泰姆的影響。著名的爵士鋼琴家有史考特·卓布林 (Scott Joplin) 和傑利·羅爾·莫頓 (Jelley Roll Morton)。

史考特·卓布林演奏了大量的爵士鋼琴曲。代表作有《銀色天鵝拉格泰姆》(Sliver Swan Rag) 等。不少的爵士鋼琴曲旋律優美動聽，多採用傳統的A-B-A'曲式。和聲也多以歐洲傳統的大小調體系和聲爲基礎。但旋律的音調仍受藍調影響。爵士樂鋼琴最突出的特點是採用拉格泰姆節奏型伴奏。這種節奏在鋼琴的左手第一、三拍擊出根音低音，在二、四拍

奏出強有力的和弦，產生一種搖擺的感覺。右手常奏出切分節奏的旋律或與左手形成切分的節奏。

傑利‧羅爾‧莫頓（一八九○─一九四一）是新奧爾良著名爵士鋼琴家、作曲家及樂隊負責人。他的鋼琴技術精湛，他也演奏了大量的爵士鋼琴曲，像《楓葉拉格泰姆》（Maple Leaf Rag）等。他的即興演奏相當引人注意，給人一種精美感。他對樂曲有較深的理解，並能創作式地再現樂曲的思想內涵，反映出他較高的音樂修養，他調整放鬆了部分拉格泰姆式的節奏，奠定了爵士鋼琴作曲的基本框架。除此之外，他領導的新奧爾良等地的幾個樂隊也很出色，曾留下大量的錄音。例如，他在芝加哥指導的《紅熱辣椒》樂隊的錄音。

在爵士樂中，吉他與鼓都占有特殊的重要地位。

當時著名的吉他演奏家有查利‧克里斯琴（Charlie Christian）、賈恩戈‧賴恩哈特（Djargo Reinhard）。賈恩戈‧賴恩哈特是一位比利時吉卜賽的吉他演奏家。他年輕時在多

數歐洲國家都演出過。對美國的訪問只有一次，雖然他的演出沒有錄音，但他的演出卻對美國爵士樂產生了極大影響。他具有高深的技巧，觸弦靈活多變。他善於即興演奏大段難度較高的音樂，並把吉卜賽人音樂精神溶於他的爵士樂中。

爵士鼓是由一套尺寸大小不同的鼓和鈸組成。一般有一個大鼓，二—三個吊鈸，三—五個筒鼓和一個小軍鼓組成。多數爵士鼓手是從軍樂或拉格泰姆的節奏中吸取營養的。而較少從傳統的管弦樂隊中的鼓演奏中學習。這是因為爵士樂更強調節奏，在打擊樂方面有特殊的要求。

當時新奧爾良的著名鼓手有沃倫‧多茲（Worren "Baby" Dodds, 1898-1959）和阿瑟‧辛格爾頓（Arthur "Zutty" Singelon, 1898-1975）。他們最大的貢獻是提高與改進了打擊樂在爵士樂或其他樂隊中的地位。阿瑟‧辛格爾頓常用低音鼓強調第一拍與第三拍，採用活躍而豐富變化的節奏，使爵士樂更富有生命力。他還增加了鼓在爵士樂中的獨奏。不少鼓手受

他影響：在即興獨奏中動作敏捷，情緒激昂。在密集的鼓點聲中，穿插著吊鈸的不同音響與音色，還有咚咚的低音大鼓雄厚的襯托，這些都爲爵士樂增添了不少光彩。

當美國海軍關閉了新奧爾良的一些娛樂場所後，一部分藍調歌手、爵士樂師便流入其他城市，如芝加哥後來就成爲爵士樂興盛的城市之一。

當時著名的爵士樂隊有弗萊徹‧漢德森（Fletcher Henderson, 1897-1952）的樂隊，吉米‧倫斯福特（Jimme Lurceford, 1902-1947）的樂隊和班尼‧顧德曼（Benny Goodman, 1909-1986）的樂隊。當時爵士樂隊隊員幾乎全部是男性黑人。弗萊徹‧漢德森的樂隊具有大型爵士樂風格。吉米‧倫斯福特的樂隊以精確嚴謹的演奏著稱，本尼‧顧德曼的樂隊訓練非常嚴格，他本人也是黑管演奏家，他的即興表演很精彩。

這時的樂隊規模較大，樂器包括有銅管：像小號、長號；木管有薩克斯、黑管；節奏樂器有鋼琴、吉他、貝司和鼓。從樂隊的構成可以看出，由藍調發展到爵士樂，音樂已相當的

樂器化了。

爵士樂的特點不難從前文的介紹中得出：

第一，強調器樂的即興演奏。

即興演奏是將創作與表演集於一體，並要求即席而作，當場演奏。這種未經任何排練的表演，要求演奏者不僅有精湛的技藝，還要有良好的音樂感覺與修養。許多爵士音樂家來自民間，他們在艱苦的磨鍊中提高並精鍊了自己的演技。大量的實踐為他們積累了豐富的民間音調，這為他們出色的即興演奏打下了堅實的基礎。他們中多數人多才多藝，不僅會吹奏一樣樂器，不少人還通曉鋼琴演奏與作曲。

即興表演這一爵士樂特點在搖滾樂中得到了極大的體現。不少搖滾樂歌手最有魅力的地方，便是他們的即興表演。

第二，爵士樂中的那種搖擺，切分的節奏感覺來自非洲音樂。打擊樂在非洲音樂中占相

當重要的作用，這一點也深深地影響了爵士樂。

第三，注意音色的變化。不少爵士樂師在演奏時重視創造新的音色。例如，在釵上插上釘子，打擊時產生特殊的音樂效果。

二十世紀初，接受藍調與爵士樂的主要是黑人與城市貧民。但第二次世界大戰以後，發生了很大的變化。不少中產階級的白人青年逐漸喜歡並演奏這種音樂，不少上層人士也開始瞭解這種音樂。

到了五〇年代後期，美國青年人不再滿足藍調與爵士樂僅有的音調與風格。他們需要更有刺激性的，更能抒發、宣洩他們情感與能量的音樂表達方式。

2 搖滾樂的誕生與發展

五〇年代美國的搖滾樂

早在一九三四年，美國就有一首歌曲叫《搖滾》（Rock'n Roll）。後來搖滾樂一詞是透過一家廣播電台的節目名稱而流傳開的。人們對搖滾樂一詞的含意有三種解釋：第一是搖擺的意思，即人們聽到音樂容易隨節奏而搖動身體；第二層含意是指情緒上的樂與怒，即這種音樂能表達人們心中的喜怒哀樂；第三層含意是指性方面的暗示。

搖滾樂於五〇年代在美國誕生。開始它只是在藍調與搖滾樂的基礎上更加突出節奏與力度。美國第一個搖滾樂隊是比爾·黑利（Bill Haley. 1925-1981）的慧星樂隊。

比爾‧黑利和慧星樂隊

比爾‧黑利生於底特律（Detroit）。從小就接觸大量山區音樂。一九四二年，他成為一名岳得爾調（Yodeller）歌手。這是一種用眞、假聲互換而唱或呼喚的歌唱方式。他年青時舉行過大量的旅行演出，並參與錄音，這爲他積累了豐富的表演經驗。他把美國鄉村的民歌、東南部山區的民謠、城鎮的流行小調融入他的作品中，並向搖滾方向發展。

一九四五年他初建樂隊，五〇年代初他將樂隊的名稱定爲慧星樂隊。由吉他手弗拉尼‧比徹（Frannie Beecher）、貝司手阿爾‧蓬皮利（Al Pompilli），薩克斯手魯迪‧蓬皮利（Rudy Pompilli）和鼓手羅爾夫‧約翰斯（Rolph Jones）組成。他們遠離了舊的音調，開始創作搖滾樂。

一九五三年他們的第一首搖滾單曲《瘋狂人的瘋狂》（*Crazy Man Crazy*）打入流行榜，排名第十五。這初次的成功使他和慧星樂隊引人注意。

一九五五年七月九日，他們推出的單曲《不停的搖滾》（Rock Around the Clock）榮登流行榜榜首。這支歌曲在流行榜上持續八週之久，錄音拷貝銷量高達二千萬。這支歌在美國流行音樂史上成了一道分水嶺，人們認為這是搖滾紀元真正的開始。它點燃了搖滾革命之火，突出了搖滾樂在流行音樂中的地位。由於這支歌的傳播和黑利為電影《布萊克博阿德叢林》（Blackboard Jungle）錄音的成功，使他很快揚名，成為搖滾第一歌星。

比爾‧黑利的表演有一種新的力量。他的歌曲帶有跳躍般的韻律感，吉他獨奏飛快而敏捷。他經常猛擊吉他，奏出強力度和弦，演唱時有一種狂暴感，這些表演特點都區別於以前的流行音樂。當他的電影放映時，不少青少年在座位的通道上隨著他的歌聲跳起舞來。當該片在英國放映時，許多青少年激動得打破了劇場，首創青年人聽搖滾樂產生騷亂的紀錄。人們開始意識到搖滾樂的興起標誌著一種新的青少年音樂文化現象。

比爾‧黑利的主要作品還有《迅猛搖滾》（Shake Rattle and Roll）、《忽隱忽現的燈









光》(*Dim Dim the Lights*)、《再見，短吻鱷》(*See You Later Alligator*)、《縱情狂歡》(*Razzle Dazzle*)、《點燃蠟燭》(*Burn the Candle*) 等。

一九五七年，他和慧星樂隊去英國演出，受到了熱烈歡迎，六〇年代以後，他的事業由於英國披頭士樂隊的屹起而有所下降，故其歌曲中保留著一種舊的風格。但他的名曲《不停的搖滾》卻一次次地在各國發行。

一九八一年他因心臟病去世於德克薩斯的哈靈根 (Harlingen)。

艾維斯‧普里斯萊

許多美國樂評人認為，第一位搖滾歌星是比爾‧黑利。但搖滾樂之王卻是有著「貓王」之稱的艾維斯‧普里斯萊 (Elvis Presley, 1935-1977)。

艾維斯‧普里斯萊生於美國密西西比區域的一個貧寒的白人家庭。這使他從小就有機會接觸大量的黑人音樂。像三角洲黑人的藍調、鄉村民謠以及後來興起的爵士樂。

他具有良好的音樂感覺與天賦。但他的家境貧寒，沒有能力培養他接受專門的音樂教育，所以他只能從教堂唱詩班的實踐中學習。

青年時，他成了一名卡車司機。一九五三年的一天，他來到陽光唱片公司為他母親生日而灌製一張唱片，他的歌聲引起陽光唱片公司的老闆薩姆‧菲利普斯（Sam Philps）的注意。這位老闆早在棉花種植園勞動時，聽到黑人演唱藍調，就感到他們歌聲中的節奏有一種特殊的魅力。他當時就給一些著名的黑人歌手與樂隊錄音。後來，這些歌手由於生活所迫而移居芝加哥等地。薩姆‧菲利普斯一直想找到一位白人歌手，既有好的歌喉，又有黑人的節奏感與韻味，而艾維斯‧普里斯萊正是他合適的人選，所以他立即與普里斯萊簽定合同，使他從此成為一名專業歌手。

一九五四年，普里斯萊推出了第一張唱片《媽媽，沒關係》（*That's All Right Mama*）。這是一首藍調風格的樂曲。人們因此而認識他，流行音樂界也開始介紹他，認為他

是一位很有潛力的歌手。他那深沉而圓潤的聲音得到了許多人的讚賞。

一九五五年，他推出《寶貝兒，讓我們玩家家酒》（Baby Let's Play House）也受到熱烈的歡迎。同年十一月，他轉入到美國著名的無線電唱片公司（RCA）。為此美國無線電唱片公司向陽光唱片公司支付了三萬五千美元的巨款。無線電唱片公司各方面力量雄厚，在著名的作曲家、製作人的幫助下，他有了長足的進步。不久就推出一批作品：包括《別粗魯》（Don't Be Cruel），這首歌曲在節奏上開始創新，並包含有西部音樂因素。其他作品還有《想你，要你，愛你》（I Want You, I Need You, I Love You）。

一九五六年，普里斯萊推出《傷心旅店》（Herbreak Hotel），位列流行榜榜首，並持續有八週之久。他還演唱《柔情蜜意》（Love Me Tender）這類民謠歌曲。一九五六年至一九五七年間，高居榜首的作品還有《太多》（Too Much）、《讓我成為你的》（All Shook Up又曰 Let Me Be Your）。專輯包括有《鍾情的你》（Loving You）和《艾維

斯‧普里斯萊》（Elvis Presley）等。

他開始形成自己的演唱風格，其表演既剛毅又溫柔：唱到強勁時，他近似瘋狂粗野；唱到柔和時，又帶有一種嫵媚與性感。他大膽突破傳統習俗，喜愛在舞台上又開雙腿，使勁地搖動腰部與臀部，這些動作再加上他的歌詞無所顧忌，粗野放肆，使他的搖滾具有性煽動與反叛的特點。他本人也因此成為搖滾偶像中的核心人物，吸引了成千上萬的青少年樂迷，也因此遭到了社會輿論界的嚴厲抨擊。他的演出不得不由警察強行維持秩序。即使這樣，不少樂迷仍尖聲喊叫，在騷亂中衝向舞台。美國一些報紙指責他「台風下流、淫蕩」。不少家長堅決反對孩子去聽他的演唱會。一些宗教人士也對他極為反感。不少音樂界人士認為他「只會節奏」、「只能在器訴中抱怨」、「樂句由重複的老一套構成」、「身體只會快速地扭動」等等。他們一致認為普里斯萊破壞了美國人的道德，使青少年走向犯罪。耶魯大學的一些學生也提出：我們喜歡愛路德維奇（指貝多芬），我們要關閉普里斯萊的唱片出售店。一時，

他的唱片被禁銷、燒毀。

但也有一些學者與藝術家支持他。阿拉姆・洛馬克斯這位美國音樂學家、美國黑人民歌的收集者，認為普里斯萊的歌屬於美國民族音樂中的一種直接的表白。《傷心旅店》的作詞者及一些學者認為，普里斯萊的搖滾樂能使青少年在社會允許的條件下宣洩他們被抑制的情感與侵犯性。

一九五八年，普里斯萊應徵入伍。作為一名普通士兵前往西德的美軍基地。剛到德國初期，他的歌也引起德國人的強烈反對。他不顧一切，繼續搖滾。在德國，他遇到了一位十四歲的少女，她清純美麗，後來成為了他的妻子。

一九六〇年，他復員回國。這時他的演出不再給人一種輕浮的形象，他的事業逐漸達至頂峯。單曲《把握良機》（It's Now or Never）銷量達二千萬。這首歌曲不僅得到青少年的喜歡，更有許多成年人也為之深深感動。他繼續推出《永不分離》（Stuck On You）、

《好運魅力》 (Good Luck Charm) 等單曲。在全球均有很大的銷售量。僅六〇年至六二年間，他就有九首歌曲成爲英國流行榜上的冠軍歌曲。他的創作與演唱更加成熟，在他的歌聲中融進了美國鄉村音樂、西部音樂、宗教音樂，給人一種崇高的美感。他的滑音唱法，拿著麥克風低聲輕唱都給人們留下深刻印象。人們親切地稱他爲「貓王」，他成了眞正的搖滾樂之王。

在電影藝術方面，他拍了不少老少皆宜的音樂歌舞片，像《眞誠的愛》、《光輝之星》、《藍色夏威夷》等。特別是在《後屋的搖滾》 (Tailhouse Rock) 影片中他高昂闊步的氣質和健美的舞姿均給人留下深刻印象。

一九六七年，普里斯萊的歌曲《你的藝術如此輝煌》獲葛萊美流行音樂獎，成爲當年最佳宗教歌曲。

一九六八年電視節目《艾維斯》播出。

一九六九年他在賭城拉斯維加斯舉行盛大演唱會。同年，他推出單曲《懸念》（Suspicious Minds）。

普里斯萊一生創作了大量的搖滾樂，作品還包括藍調、民歌、西部音樂及宗教歌曲等。內容多以愛情、生活為題材。但他推出的七十多個專輯中，《艾維斯聖誕專輯》（Elvis' Christmas Album, 1957）、《艾維斯金質錄音No.3》（Elvis' Golden Records Volume 3, 1963）都很有名。他的錄音發行量上億。在他去世前，他幾乎每年推出一—三個專輯。在這些專輯中，至少有一五○多首是較著名的單曲。像前文提到的《傷心旅店》、《懸念》，還有《一首美國三部曲》（An American Trilogy, 1972）。

在他成功時，他沒有忘記他的童年，他的家鄉。他常常捐助財物給家鄉。長期的演出，不穩定的生活方式，影響了他的身體健康，也改變了他的脾氣，更破壞了他與妻子的感情。

一九七二年他與妻子離婚後，身心遭到了更大的損害。他變得更加孤獨與放縱，常靠藥物維

持生命。

一九七七年八月十六日，普里斯萊終因心臟病發作而去世。

九〇年代初，美國曾發行印有他頭像的紀念郵票。人們永遠紀念他在搖滾樂事業中的貢獻。

小理查德

小理查德（Little Richard, 1935-）出生於喬治亞一個宗教家庭。他的父親與祖父均是傳教士。他很小就進入教堂唱詩班，十幾歲時，便隨大人參加各種演出。五〇年代初，他的父親被殺害，為了養家，他被迫到餐館給人刷洗盤子。後來，他被一個白人家庭領養，開始學習彈鋼琴，並經常在俱樂部、車站等地演唱。一九五一年，他參加亞特蘭大的「天才」競爭比賽，採用小理查德的名字。他在這次比賽中獲勝，開始出名。

一九五二年，小理查德推出單曲《快富起來》（Get Rich Quick）、《每小時》（Every

Hour），但效果不太理想。

一九五五年，他來到新奧爾良。幾經努力，於下一年推出了幾首單曲，包括《什錦水果冰淇淋》（*Tutti-Frutti*），銷售量突破了百萬。在其後的專輯《瘦高莎莉》（*Long Tall Sally*）也很受歡迎。這一時期他還參與比爾·黑利的電影《別攻擊搖滾》（*Don't Knock the Rock*）的拍攝，推出新的單曲《把它撕碎》（*Rip It Up*）。

一九五七年，他再次出現在影片《搖滾先生》（*Mr. Rock'n Roll*）和《無法抑制感情的女孩》（*The Girl Can't Help It*）中。他還不斷為電台錄音。如《真棒，莫利小姐》（*Good Golly, Miss Molly*）。

小理查德的表演充滿熱情，在舞台上他喜愛猛擊鋼琴。他對歌曲的理解較深刻，並能充分表現歌曲的內涵。演唱時常常過於沉迷而幾近瘋狂狀態。表演時，他喜愛穿鬆垂的套裝，追求浮華的外型，注重面部化妝。而在演唱方法上，他具有獨特的顫音演唱技巧。

一九五八年，小理查德進入阿拉巴馬（Alabama）的奧克伍德（Oakwood）神學院。在那他作為一名牧師。在後來的三十多年時間，他活躍於教堂與音樂事業之間。

一九六二年後，他兩次去英國，對披頭士等搖滾樂隊產生很大影響。像他的《瘦高莎莉》便成為披頭四的成名曲。他與披頭四是好朋友，保羅・麥卡尼曾向他求教，請他上唱歌課。

一九七九年，小理查德成為福音傳道者。

一九八五年，英國出版了他的自傳文學《小理查德的生活與時代》（The Life and Times of Little Richard）。

一九八六年，當他已五十多歲時，仍推出《時光問題》（It's a Matter of Time，又叫 Great Gosha' Mighty）。同年又推出專輯《終身友人》（Life Time Friend），並與海灘男孩搖滾樂隊（Beach Boys）合錄歌曲《愉快的結束》（Happy Endings）。仍是那年，他被譽為搖滾名人。

一九八七年，他錄製了《枕頭上的淚痕》（*Tears on My Pillow*）。

一九九〇年，他又推出說唱式的搖滾曲《貓王走了》（*Elvis Is Dead*），專輯《光陰流逝》（*Time's Up*）。

小理查德近四十年的藝術成就向我們展示出一種爲事業不斷進取的堅忍不拔的獻身精神。

民歌搖滾的發展

六〇—七〇年代，美國的搖滾樂有二種傾向：一種是民歌搖滾，另一種是迷幻搖滾。民歌搖滾的歌曲源於民間，其中有不少是藍調曲調，旋律優美動聽。這些優秀的民歌經搖滾歌手的演唱，就更加被推廣流行。早期的民歌搖滾人物是伍迪·格思里（Woody Guthric）和皮特·希格（Pets Seeger）。六〇年代民歌搖滾的代表人物有鮑勃·迪倫（Bob

Dylan)、瓊・貝茲（Joan Baez）、保羅・西蒙（Paul Simon）和阿特・加芬凱爾（Art. Garfunkel）等。著名的民歌搖滾樂隊有老鷹樂隊（The Eagles）等。

伍迪・格思里和皮特・希格

伍迪・格思里一九一二年生於美國俄克馬（Okemah）的一個貧苦家庭。十六歲時他開始創作民歌並用新詞塡舊曲，歌曲內容多是表達窮苦人的悲傷與憤怒。

一九三七年，他在一家廣播電台工作。除了創作歌曲外，也寫一些政治短評。他的歌曲內容也包括對政治問題的看法。

一九四〇年，他遇到皮特・希格。他們立即組成樂隊，收集舊民歌，創作新民歌。他們常寫一些反映社會不平等現象以及反映人民大眾艱苦生活的民歌。這些民歌成爲人們參與政治鬥爭的武器。第二次世界大戰後，伍迪・格思里曾到紐約，並參加名爲「人民之聲」的音樂組織，在那兒他仍舊擔任創作。伍迪・格思里與皮特・希格均信仰共產主義。他們認爲…

他們的創作源泉來自人民，歌曲也應屬於人民大衆，不應歸私人所有。因而他們從未主動爲自己的歌曲註冊版權，並分文不取。但他們創作歌曲所賺來的錢卻全部被唱片公司歸爲己有。

他們的許多作品至今仍廣爲流傳。像《這是我的土地》（*This Land Is My Land*）、《我們必勝》（*We Shall Overcome*）等。特別是《我們必勝》已成爲人權運動和反戰運動的代表作品，具有廣泛的影響。他們的事業成爲美國人民的驕傲，他們成爲民歌搖滾的先驅，並贏得了美國人民的尊敬與愛戴。

鮑勃·迪倫

鮑勃·迪倫一九四一年生於美國明尼蘇達州（Minnesota）的一個五金器具店主家庭。青年時代，他來到紐約，在格林威治村（Greenwich Village）的小型娛樂場所裡演唱民歌。他非常崇拜伍迪·格思里，經常拜訪他，認爲他是自己的上帝。

一九六一年十月，他出了第一張專輯，其中有一首就是獻給伍迪·格思里的。這一專輯

是以舊民歌為主。

一九六三年，他去英國旅行演出，為BBC電台錄音《城堡街的瘋狂屋》（The Mad House on Gostle Street）影響很大。從英國回來後，他推出第二個專輯《鮑勃的自由搖滾》（The Freewheel in' Bob Dylon）。這一專輯幾乎全部是他自己創作的歌曲，歌詞內容廣泛，涉及社會上的種族、人權等問題，當然也包含一些愛情歌曲。他有不少歌曲是向人們發出警告：如果我們不大膽揭示社會中存在的問題，社會就不會向前發展。他創作《答案在風中飄蕩》（Blowin' in the Wind）已成為美國六〇年代人民反對侵略戰爭的一首抗議歌曲。人們說，鮑勃·迪倫用歌聲表達了美國人民未能說出的心裡話。

鮑勃·迪倫的演唱悲壯而憤慨，歌聲很有感染力。他的吉他演奏得粗獷而有力。他的音色較粗糙，且稍帶鼻音。他常半吟半唱，在演唱方式上有所突破。平日，他積極研究民歌與黑人藍調歌曲。鮑勃·迪倫曾說，黑人身體裡流動的不是血而是節奏。他讚揚黑人對節奏的

駕馭能力。他不僅研究黑人音樂，也關心黑人運動。一九六三年，他曾和皮特‧希格、湯塞‧懷特（Tonsh White）和西奧‧比凱爾（Theo Bikel）等著名歌星聯合舉行音樂會，援助密西西比區域的黑人選舉運動。他還參加過在華成盛頓由馬丁‧路德‧金領導的民權運動的遊行。

一九六四年，他推出的《變化時代》（The Times They Are A Changing）是一輯挑戰式的歌曲。後又推出專輯《鮑勃的另一特色》（Another Side of Bob Dylan），則是另一種風格的作品。這一專輯中他大膽使用電吉他，歌曲帶有沈思、反省的情緒。

一九六五年，鮑勃‧迪倫再次從英國回國後，推出《席捲還家》（Bringing It All Back Home）專輯。這一專輯一面是純民歌，其中包括單曲《沒關係》（It's All Right英文又叫 I'm Only Bleeding）。另一面則是搖滾風格的民歌，採用電聲樂器與鼓。其中包括單曲《深思鄉的藍調》（Subterranean Homesick Blues）和《唐布蘭‧曼先生》（Mr. Tambou-

rine Man)。後者成為英美流行榜首歌曲。

一九六五年六月二十五日,他在新港民歌節上創新手法,用電吉他演出,卻遭到觀眾的不理**解**而喝**倒采**。但他堅持認為,以往民歌的某**些表達**形式,並不意味必須永遠沿用。如果加進新的元**素**能更豐富某種音樂,就不應該拒絕這種新元素。他堅持實驗,不斷研究新的音樂形式,不斷改革。不久推出的單曲《像個滾石》(Like a Rolling Stone)受到樂迷的歡迎。在此之後,不少搖滾樂隊演唱他的歌曲,包括著名的披頭士樂隊。他成為六○年代民歌搖滾的象徵。

六五年以後他的作品逐漸遠離政治。像《金髮美女之集》(Blonde on Blonde)、《居住在十二與三十五號女郎的憂傷》(Rainy Day Women #12 & 35)和《正是第四街》(Positirely Fourth Street)。一九六六年底放映了他一九六五年在英國演出的紀錄片《永往直前》(Don't Look Back)。一九六六年他不幸遇車禍,暫時離開了**藝**術舞台。

一九六八年，鮑勃‧迪倫重返舞台。他的歌聲發生了變化，變得更加安靜、平和與沉思。

許多歌曲具有鄉村音調的風格。

七〇年代他的作品更加奇異。一九七四年他推出專輯《行星之波》（Planet Waves）。

一九七五年推出專輯《血染足迹》（Blood on the Tracks）。

八〇年代他仍堅持創作並研究宗教音樂。在一些歌曲中，他採用了基督教的音調。這一時期的專輯有《留住行進的慢車》（Slow Train Coming and Saved）。但不久，他又回到他原有的文化與生活方式。一九八五年，他推出《帝國的諷刺》（Empire Burlesque）。

同年他參加美國著名歌星聯合組織的援非義演活動，與人共唱《四海一家》還參加爲援助衣索比亞（Ethiopia）飢荒的「生活救助」音樂會。一九八八年，他與哈里森（Harrison）等人聯合推出專輯《遊歷威爾貝里斯No.1》（Traveling Wilburys Volume One），一九八九年，他被譽爲搖滾名人。

九〇年代，他反對自己作為年長的音樂家，拒絕退休，而繼續參與創作、演出與錄音等活動。他繼續搖滾。

瓊・貝茲

瓊・貝茲一九四一年生於美國紐約。由於她父母有墨西哥和蘇格蘭——愛爾蘭的血統，所以她的皮膚偏黑色。少年時期的生活曾因此受到歧視。十八歲時，她開始演唱生活，常在格林威治村和波士頓等地的小型娛樂場所演唱，她手拿一把木吉他，邊彈邊唱民歌。其音色

鮑勃・迪倫前的搖滾多是在聲音與姿態上體現青年人的反叛精神。歌曲內容常是浪漫的愛情或悲傷的敘述等。自鮑勃・迪倫後，搖滾樂的歌詞有了較大的改變。變得更加堅強有力。他的歌詞內容涉及種族、人權等問題。還有以超現實的手法訴說第三次世界大戰的事情的。

鮑勃・迪倫面對變化著的時代所反映的社會特徵與文化精神，不斷研究、不斷創新。他從民歌搖滾啟航，勇往直前。他的音樂給人們帶來了希望，使人們看到了搖滾樂向前發展的曙光。

純正清澈，給人一種樸質的感覺。

她也很關心社會上各種政治問題，並經常活躍於工人群眾與大學生之間。她經常為他們演唱一些有關政治問題的歌曲。她演唱的《我們必勝》（皮特・希格曲）受到工人的熱烈歡迎。

一九六四年，她在加利福尼亞大學協助組織學生運動，後來這個運動發展成為自由演講運動。

一九六五年，她與學生一起參與遊行等活動，反對越南戰爭。她演唱的《答案在風中飄蕩》在學生中流傳很廣。

瓊・貝茲本人嫁給一位學生運動的領袖。她是一位不僅以歌聲，而且以實際行動積極參與反對戰爭、維護人權等運動的歌手。不少美國人認為鮑勃・迪倫是民歌搖滾的國王，而瓊・貝茲是民歌搖滾的皇后。

保羅・西蒙和阿特・加芬凱爾

保羅・西蒙和阿特・加芬凱爾是民歌搖滾的另兩位著名歌星。他們的創作風格與前文介紹的民歌搖滾風格很不相同。

一九六五年，他們創作的《無寂之聲》（*The Sound of Silence*）是屬於民歌風格的。該曲成了流行榜上的冠軍歌曲。在此之後，他們還推出《我是搖滾》（*I'm a Rock*）等作品。

一九七〇年，他們創作的《惡水上的大橋》（*Bridge Over Troubled Water*），成為流行音樂史上的經典作品。

一九八一年，他倆再次相聚於紐約的中央公園，舉行免費演唱會。大約有十幾萬人出席了這次盛會，這反映了他們的藝術魅力不減當年，他證明了他們在人民的心中占有重要的地位。

他們之所以長期受到歡迎，主要是他們的創作，特別是保羅‧西蒙所寫的歌詞表達了人民的心聲。保羅‧西蒙所寫的歌詞具有較高的文學性，這一點區別於其他的搖滾樂。此外，他的歌詞還具有揭露社會問題的尖銳性，能大膽提出人民現實生活中的各種問題，替人民講話。這些特點以民歌搖滾這種通俗易懂的形式出現，自然使他們的歌曲反響熱烈、流傳廣泛。這兩位歌星具有敏銳的政治嗅覺與洞察力，對人民報以關心的態度，因而他們受到人民的愛戴與尊敬。

老鷹樂隊

老鷹樂隊是一支非常優秀的民謠搖滾樂隊，於一九七一年成立。七〇年代初期，他們活躍於南加利福尼亞地區，音樂根植於該地區的鄉村音樂。

老鷹樂隊由主唱兼吉他手貝里‧利唐（Berrie Leadon, 1947-）、歌手兼吉他手格倫‧弗雷（Glenn Frey, 1948-）、低音貝司蘭迪‧邁斯納（Randy Meisner, 1947-）和鼓手唐‧亨

利（Don Henley, 1947-）四人組成。這四位成員全接受過專門的音樂訓練，所以老鷹樂隊無論在作曲、編配、演唱演奏技巧等方面均稱上乘。老鷹樂隊的風格比起其他搖滾樂的那種瘋狂，則顯得寧靜與柔和。這使其成為七〇年代民歌搖滾的典型。

老鷹樂隊的作品不僅數量多，而且質量好。多數作品旋律優美流暢，很有感染力。在演唱方式上也是多樣化：有獨唱、重唱或對唱等。樂曲的編配簡明而和諧。四人演奏更是一致而協調。總之，他們的表演給人一種清純質樸的美好印象。

一九七二年，他們去英國倫敦演出，推出《別慌張》（Take It Easy），受到當地樂迷的熱烈歡迎。同年的作品還有《巫術女人》（Witchy Woman）。

一九七三年的專輯有《亡命之徒》（Desperados），單曲有《輕鬆寧靜之情》（Peaceful Easy Feeling）。

一九七四年的專輯是《在邊境上》（On The Border）。

一九七五年，他們的專輯《某夜》（One of These Nights）在流行榜上持續五週，銷售量很大。同年，喬‧沃爾什（Joe Walsh）加入樂隊，增強了樂隊吉他與創作的力量。這一年的另一首榜首歌曲是《至高的愛》（Best of My Love），屬於民謠風格。

一九七六年，他們上榜的歌曲是《中榜歌曲》（Their Greatest Hits）。該曲銷售量很大，超過百萬。同年，他獲格萊美流行音樂表演獎。

一九七七年，他們推出《加州旅館》（Hotel California）具有較重的節奏感。這首樂曲用小調式寫成，配以傳統的和聲。樂曲開始由吉他奏出分解芭音式的旋律，吉他演奏得流暢而清晰。獨唱也很有特色，樂句末尾的滑音具有搖滾特點。獨唱後加入重唱，聲音極為和諧。架子鼓強調的四拍節奏使人想隨之搖擺身體。這首樂曲深受樂迷的喜愛。

一九七八年，他們的創作再次獲格萊美流行音樂獎。

一九七九年，他們的專輯《漫漫長路》（The Long Run）位列榜首並持續了八週。其

中的單曲《心痛之夜》（Heartache Tonight）登流行榜榜首。這首樂曲架子鼓的節奏鮮明而活潑，旋律具有爵士風味。

一九八〇年，他們第四次獲得葛萊美流行音樂獎。在大家同意的前提下，樂隊於一九八〇年解散。

一九八三年，亨利推出《骯髒的洗衣店》（Dirty Caundry）排流行榜第三位。

一九八五年，亨利又創作了《夏日的男孩》（The Boy of Summer）在流行榜上排第五位。亨利本人於一九八六年獲得葛萊美搖滾演出獎。

一九八九年，亨利創作的專輯《清白的結束》（The End of the Innocence），獲得一九九〇年的葛萊美流行音樂獎。

老鷹樂隊的成員有一種不斷進取的精神。他們的許多作品不僅給人以一種美的享受，更使人體驗深層次的藝術感受與思索。像《我要告訴你為什麼》（I Want Tell You Why），

這是一首深沉、思念情緒的作品。演唱時以輕聲、假聲爲主，以表達內心的感受。獨唱與合唱的和聲優美，對位巧妙。吉他伴奏清晰，架子鼓的節奏平穩，旋律中不時地加入輕輕的弦樂流動，這一切領人進入一種高尚的藝術境界。再如《極限》（Take It to The Limit）一曲，是以回憶式的敍述手法寫成。開始是鋼琴獨奏，獨唱進入後，架子鼓更加清晰地奏出四拍節奏型。副歌部分加入樂隊，鋼琴奏出爵士風格的音調和弦，產生既古典又現代的音響，給人一種完美的藝術享受。前文介紹的《別慌張》，音樂展示了一種寬容、博大的情感。旋律非常優美，音調很寬廣。獨唱與合唱的編排緊湊和諧。伴奏由開始的吉他、架子鼓發展成管弦樂隊與架子鼓，表現了一種崇高的精神境界。

老鷹樂隊在創作上善於把傳統的音樂表現手法應用於現代的搖滾樂中。這就使他們的作品既有很高的藝術性，也不乏時代的新風貌。老鷹樂隊是搖滾樂隊中將傳統與創新結合得較完美的樂隊之一。他們的音樂給人們帶來了美好與希望。

六〇—七〇年代美國的迷幻搖滾樂是不可忽視的一大潮流。它反映了美國相當一部分青年人的心理狀態。這些青年人充滿理想，但他們的理想與現實相距極遠。他們對現實生活不滿，但又無能力去改變環境，或不願花力氣去改造周圍的世界。於是，他們在絕望中唱的是毒品、性愛、暴力與犯罪。這當然是一種消極、頹廢的人生哲學。一些商人為獲取暴利大力推銷迷幻搖滾樂的作品，產生了極壞的社會影響。對此，美國新聞、宗教及教育界都曾提出抗議與指責，但迷幻搖滾仍舊與社會發展共存，這一現象引起美國社會各界人士廣泛的關注。

下面介紹的是有影響的迷幻搖滾樂隊及個人。

◎ 搖滾樂 ◎

杰弗遜飛機

杰弗遜飛機（Jefferson Airplane）是著名的迷幻搖滾樂隊，一九六五年成立於舊金山。

樂隊的歌手兼吉他手保羅・坎特納（Paul Kantnen）是最老的隊員，其它的成員均更換多次。一九六六年，樂隊吸收了一位女歌手葛麗絲・斯萊克（Grace Slick）後，樂隊便堅定地向迷幻搖滾方向發展了。貝司手從一九六六年至一九九〇年換過四次，最後的貝司手是傑克・卡薩迪（Jack Casady）。約爾馬・考・科恩（Jorma Kau Koner）也是一位歌手兼吉他手，一九七三年曾一度離開樂隊，一九九〇年又回到樂隊。鼓手也換過多次，最後一位是肯尼・阿羅諾夫（Kenny Aronoff）。樂隊的成員雖流動很大，但杰弗遜飛機卻創作了較多的作品，並一直活躍於舞台三十餘年。

杰弗遜飛機的成員認為，搖滾樂不僅需要技能技巧，更需要具有一種情感與靈感。他們的即興表演能力都很強，並且感情充沛。他們的作品可以看出其成員均很有潛力，具有創作靈感。

他們創作的前幾個專輯屬於抒情風格的範疇。自從葛麗絲・斯萊克來到樂隊後，樂隊的

風格開始變化。葛麗絲・斯萊克不僅歌唱得較好，而且具有很強的創作能力。她的生活方式外向，不久便成爲性的偶像。她是搖滾樂中少有的女歌手。

一九六六年，他們推出專輯《杰弗遜飛機啓航》（*Jefferson Airplane Takes Off*），效果不太理想。

一九六七年，他們與其他搖滾樂隊在金門公園現場演出，引起人們的注意。這一年他們推出不少專輯：《浪漫之枕》（*Surrealistic Pillow*）、《在巴克斯特家沐浴之後》（*After Bathing at Baxter's*）等。後者是由一套歌曲組成。一些活潑喧鬧的民謠歌曲由一段段複雜的樂器小曲聯繫在一起。在熱烈的氣氛中還顯出一點抽象的意味。看得出作者在創作上下了一番功夫。這一年他們的單曲主要有：《我最好的朋友》（*My Best Friend*）、《愛某人》（*Some Body to Love*）、《白兔》（*White Rabbit*）、《你、我和普尼爾的民謠》（*The Ballad of You & Me & Pooneil*）和《瞧她騎馬》（*Watch Her Ride*）等。其中不少是

在描寫吸毒與性愛的，如《白兔》就是描寫吸毒後的體驗的。這些作品銷售量很大，均超過百萬。他們創作的另一單曲《十秒鐘行3/5英里》（3/5 of a Mile in 10 Seconds）展示了樂隊成員相互配合的能力，以及在樂器演奏上的技巧。也反映出他們用器樂來再現搖滾的新方向。一九六七年的成就，使他們成爲美國最大的搖滾樂隊之一。

一九六八年，他們推出《創作之冠》（Crown of Creation）。這一專輯是屬於民謠風格，和聲效果很豐富。同年，他們參加新港流行音樂節的演出。

一九六九年，專輯有《志願者》（Volunteers）和《福福這尖尖的小腦袋》（Bless Its Pointed Little Head）。後者對器樂搖滾的創作有很大的影響。

一九七〇年，樂隊隊員變動較大，但老隊員保羅・坎特納仍舊堅持。推出的單曲有《夢幻情人》（Plastic Fantastic Lover）和《墨西哥／你見過這碟子嗎？》（Mexico／Have You Seen the Saucers）。

一九七一年至一九七三年，他們的專輯有《吠聲》（Bark）、《瘦人約翰‧西爾弗》（Long John Silver）和《溫特蘭德》（Wintaland）等。

一九七四年，他們改名爲杰弗遜星際飛船（Star Ship），並推出專輯《早期啓航》（Early Flight）。

一九七五年，專輯《紅章魚》（Red Octopus）登流行榜榜首。總的來看，他們七〇年代的作品比六〇年代的作品，在風格上顯得更加陰鬱、灰暗與奇異。

一九八八年，他們推出專輯《富爾頓街》（Fulton Street）。

一九八九年的專輯是《杰弗遜飛機》（Jefferson Airplane）。

一九九〇年，他們創作的單曲有《飛機》（Planes）和《眞正的愛》（True Love）等。

感恩而死樂隊

感恩而死樂隊 (Grateful Dead) 也是一支有名的迷幻搖滾樂隊，六〇年代初成立於芝加哥。後改名為感恩而死樂隊，標誌著迷幻搖滾的方向。

該樂隊由歌手兼吉他手傑里・格賴恰 (Jerry Gricia) 和鮑勃・魏因 (Bob Wein) 、鍵盤手羅西・皮南・麥克南 (Ron Pigner Mckernan) 、低音吉他迪葉什 (Dhillesh) 、鼓手米謝・哈特 (Michey Hart) 組成。他們自成立起便以舞台現場演出為主。所以一直未推出多少專輯與單曲。樂隊成立初期，由於成員水準有限，他們在台上的即興表演長達二十五分鐘，但效果很差，在藝術上顯得很粗糙。在不多的幾個專輯中，像《感恩而死》 (Greateful Dead) 和《太陽聖歌》 (An Theme of Sun) 均充滿了迷幻色彩。

七〇年代，他們的專輯有《生／死》 (Live／Dead) ，單曲有《黑暗之星》 (Dark Star) ，廣播錄音有《工人之死》 (Working Man's Dead) 和《美國之美》 (American Beauty) 。後者得到美國部分聽眾的肯定。

一九八七年，他們參加綠色和平、救災等義演活動。

一九九一年，鼓手哈特出版了他的著作《在魔幻邊緣上敲打》（*Drumming at the Edge of Magic*）。

門樂隊

門樂隊（The Doors）建於一九六五年。關於門樂隊取名有多種說法。一是說取名來自英國著名科幻小說家所寫的有關毒品體驗的書名。還有一說是取名來自黑人的詩歌。門樂隊的成員有歌手吉米·莫里森（Jim Morrison）、鍵盤手雷·曼薩雷克（Ray Manzarek）、吉他手羅比·克里格（Robbie Krieger）和鼓手約翰·登斯莫爾（John Densmore）。這四位青年均以反叛的姿態出現。

門樂隊最初活躍於洛杉磯一帶的小型娛樂場所。主歌手莫里森不僅注意從其他迷幻搖滾歌手處學習，更強調發展自己的個人特徵：他留著長長的卷髮，身穿黑色皮衣褲，表演時激

動而瘋狂。門樂隊的成員不僅在表演中，而且在現實生活中均沉迷於混亂、性愛和毒品。莫里森多次在舞台上模仿性動作或暴露下身。歌詞也多淫猥下流。特別是有一次在洛杉磯的一家酒店演出，莫里森在敘述詩式的搖滾樂曲《末日》（The End）中，半吟半唱，長達十一分鐘處於一種失控狀態。歌詞大意是描寫一位精神狂亂的青年，懷有殺父姦母的意思。演出造成酒店的混亂。在一陣毆打之後，門樂隊被轟出門外，遭到禁演。對此社會輿論界展開了尖銳的抨擊，但門樂隊仍舊我行我素。在此之後，門樂隊的事業就是在不斷推出有銷售量的迷幻之作與被控告、被逮捕的日子中渡過的。

一九六七年，他們推出專輯《門》（Doors）。其中包括《末日》和《點燃我心中的慾火》（Light My Fire）。《點燃我心中的慾火》歌詞淫蕩，充滿性煽動，對青少年的影響很壞。同年十一月，他們推出專輯《奇怪的日子》（Strange Days），其音樂質量極差。之所以有較高的銷售量，是靠專輯中的單曲《愛我兩次》（Love Me Two Times）那些充滿

性刺激的歌詞。

一九六八年，他們推出專輯《等太陽》（*Waiting for the Sun*），登流行榜榜首，持續四週。同年，他們還製作電影歌曲《不知名的戰士》（*The Unknown Soldier*）和單曲《我愛你》（*I Love You*）。莫里森還出版了他的詩《石龍子的慶祝》（*Celebration of the Lizard*）。

一九六九年，專輯有《輕鬆的檢閱》（*The Soft Parade*）和《觸我》（*Touch Me*），銷售量均超過百萬。

一九七〇年，他們推出專輯《莫里森旅店》（*Morrison Hotel*），是典型的迷幻搖滾作品。同年的專輯還有《生龍活虎》（*Absolutely Live*）。

一九七一年，在專輯《L·A·女人》中，有一曲《風雪徘徊》（*Riders on the Storm*），表達作者的一種悲觀絕望的厭世情緒。樂曲編排上加進暴風雨的效果，產生一種壓

抑低沉的氣氛。

由於門樂隊成員，特別是莫里森，多次被指控，多次因涉嫌犯罪活動而被捕或上法庭，最終使莫里森於一九七一年離開樂隊。離開樂隊的莫里森移居巴黎，創作詩歌，並出版過一本書《貴族與新奴才》（*The Lords and the New Creatures*）。

一九七一年七月莫里森因長期吸毒，心臟病發作而去世，在他去世後，還出版過門樂隊的一些專輯，如一九七三年的《門之最》（*The Best of the Doors*），一九八○年的《門樂隊中榜曲》（*The Doors Greatest Hits*）。

賈尼斯·喬普林

賈尼斯·喬普林（Janis Joplin），一九四三年生於德克薩斯一個中產階級家庭。十七歲時開始在休斯頓（Houston）和阿爾斯廷（Allstin）一帶的酒吧和娛樂廳演唱。初期，她以演唱藍調、民謠歌曲為主。

吸引聽眾，她的表演給人一種無法抗拒的感覺。

一九六三年，她來到舊金山，演唱風格逐漸變得瘋狂、粗野。她常以悲嚎狂喊的方式來

一九六六年，她與吉他手詹姆斯‧格利（James Gurley）、薩姆‧安德魯（Sam An-
drew）、貝司手皮特‧阿爾賓（Peter Albin）、鼓手戴維‧蓋茨（David Getz）組成樂隊，
並建立了公司。她領導的樂隊雖多次解散、重建，但演出的影響依舊很大。這與她大膽宣揚
性愛與毒品，以迷幻內容刺激商業效益是很有關係的。

一九六七年，她與樂隊在蒙特利爾流行樂隊節上演出，影響較大。一九六八年，她推出
專輯《低劣的戰慄》（Cheap Thrills）登流行榜榜首。一九六九年，她再次重建樂隊，推出
專輯《我又找回了德姆‧奧爾科澤密克藍調，媽媽！》（I Got Dem Ol'Kozmic Blues
Again MaMa!），其中單曲《科澤密克藍調》（Kozmic Blues）有很大的影響。

喬普林個人生活放蕩。酗酒、吸毒、違法亂紀無所不作。她在舞台上也多次因台風不檢

點而被處罰。但她仍我行我素。有一次她在演唱中說，她要繼續迷幻搖滾，要繼續寫作愛的搖滾。一九七〇年她因吸毒過量，在好萊塢她的寓室中去世，年僅二十七歲。

她去世後，唱片公司又推出她的專輯與單曲。如一九七一年的《珍珠》（The Pearl），一九七二年的《音樂會上》（In the Concert）等。一九七五年，美國發行的紀錄片《賈尼斯》（Janis），其中包括她大量的搖滾樂曲。一九七九年，基於她生活寫照的另一部影片《玫瑰》（The Rose）發行，影響較大。

吉米·亨德里克斯

吉米·亨德里克斯（Jimi Hendrix）一九四二年生於一個黑人與印地安人混血的家庭。他出身貧寒，雖從小喜愛音樂，卻沒有錢去學習。他自己刻苦練習吉他，演奏技巧很快有了提高。他年青時曾爲不少有名的搖滾歌星伴奏，並在南方許多地區演出。這些實踐豐富、充實了他的表演，使他的吉他演奏具有特殊的藝術魅力。人們對他的評價是天資聰穎、善於學

習。

一九六四年，他來到紐約。開始他活躍於格林威治村，以演奏藍調為主，但不久便轉向迷幻搖滾。

一九六五年，他建立了自己的樂隊。由於他的吉他演奏技術精湛，他的樂隊開始出名。

一九六六年，他去英國演出。特別是在倫敦的敦希維里（Saville）劇院的演出受到熱烈的歡迎。同年，他在巴黎的奧林匹克運動場、哥本哈根的體育廣場都舉行了演出，反應異常強烈。

一九六七年，他推出第一個專輯《你有體驗嗎？》（Are You Experienced?），在英美兩國均受到好評。在這首樂曲中，他不僅融進了傳統的藍調吉他手法，也吸取了先鋒派的吉他特點。像艾伯特·金的怪異音調，埃里克·克拉普頓（Erid Clapton）的先鋒式的分句感，皮特·湯森德（Peter Townshed）的強和弦以及杰夫·比奇（Jeff Beach）的回響與噪音。

他把這些手法融會貫通於一種新的、尖銳的呼呼響的猛擊，這在搖滾樂中是前所未有的。

同年，他在美國參加蒙特利爾流行音樂節的演出。表演時他技術驚人，即興更是生動精彩。他有時把吉他放在頸後彈奏，有時是倒轉使用。就是在這場演出，當他演完最後一首樂曲時，由於情緒過於激動，他跪在舞台前，引火焚燒了他的吉他。

一九六八年，他推出第二個專輯《阿克西斯：大膽去愛》（Axis: Bold As Love），登流行榜排第三。其他還有專輯《中榜》（Smash Hits），兩個錄音是《令人激動的女人圈》（Electric Ladyland）和《令人振奮的亨德里克斯》（Electric Hendrix）。同年，他再次去國外舉行旅行演出，推出了專輯《令人激動的女人國》，人們認為這是他的代表作，從中可以領會到他那精湛的吉他演奏技術。

一九六九年，他出席伍德斯托克流行音樂節，在這次演出中，他用搖滾樂的手法演釋美國國歌，博得全場喝采。

一九七〇年，他去德國演出後，再次去英國參加威特島音樂節演出。他後期的作品風格又回到了藍調與爵士樂的風格。

一九七〇年九月，他因服用大量催眠劑在倫敦去世。

吉米・亨德里克斯的作品有一部分是反映美國暴力事件的，還有一部分是反映美國青少年的絕望情緒的。內容均屬於迷幻搖滾範疇。他的吉他使他成為搖滾樂史上吉他演奏的偶像。

他去世後，作品被多次全新推出。如一九七一年的《愛的呼喚》（The Cry of Love）、《威特島》（Isle of Weight），一九七二年的《西方》（In the West），一九七三年的《戰爭英雄》（War Heroes）、《吉米・亨德里克斯》（Jimi Hendrix）、《無約束的終止》（Loose Ends），一九七五年的《應急登陸》（Crash Landing）、《吉米・亨德里克斯 II》（Jimi Hendrix II），一九六七年的《遺產》（Legacy）等。其中《吉米・亨德里克斯》的第 I、II 專輯收集了他最成功的吉他作品。一九八九年的《廣播 I》（Radio One）收錄了

他許多演出實況錄音。這些已成爲搖滾樂史上的寶貴資料。

除了以上所介紹的迷幻搖滾樂外，還有些樂隊像《雜草》（The Weeds）、《種子》（The Seeds）等。不少迷幻搖滾樂隊的取名都與性愛、毒品有關。

迷幻搖滾的歌手認爲宣揚毒品與性愛是文化上的革命。但實質上，他們所表現出來的是一種頹廢的、絕望的人生觀念。他們的所作所爲對社會、特別是對青少年影響是極其不好的。

一九六九年的伍德斯托克音樂節，目的是宣傳世界和平與友愛。不少迷幻搖滾樂隊與個人都參加了這次有益的演出。演出場地設在馬克斯·亞斯庫斯（Max Yasqurs）的一個大農場上。儘管演出那幾天天氣不好，但來參加這次盛會的四十多萬人均堅守崗位。無論演員與觀眾均各盡其職，表現出一種團結友愛的精神，這本身就已教育了全世界的人們。但遺憾的是，就在這次音樂會期間，又有人因吸毒而身亡。這也向人們提出了告誡：迷幻搖滾所宣揚的內容要引起警惕。

八〇年代的搖滾巨星

八〇年代的美國搖滾樂在形式上更加豐富色彩。搖滾歌星也多是「一專多能」，集唱歌、跳舞、表演於一身。樂隊除了吉他等樂器外，更多地採用電子合成器。背景也多用大電視屏幕。燈光音響均採用先進技術。MTV的製作，電腦特技更是使搖滾樂風靡全球。

八〇年代美國搖滾巨星是麥可‧傑克遜（Michael Jackson）和露易絲‧西克恩‧瑪丹娜（Louic Cirone Madonna）。

麥可‧傑克遜

麥可‧傑克遜一九五八年生於印地安那州的一個不富裕的家庭。在家裡九個孩子中，排行第五。六歲時，他加入父母為他們組織的「家庭演唱組」，隨父母、兄弟到各處演唱、錄音，從小的實踐使他積累了豐富的表演經驗。

一九七一年，十三歲的傑克遜開始獨自演唱的生涯。一九七二年，他為動畫片《金鼠王》配唱，主題歌《本》（Ben）成為他個人的第一個冠軍歌曲。

一九七七年，他認識了音樂界著名人士昂西・瓊斯，並與之長期合作。從這時期，他逐漸成名。

一九七九年，他推出的《牆外》全球銷售量約為一千萬張。其中單曲《永不滿足》使他獲得葛萊美流行音樂獎。這出乎意料的成果，使他意識到必須永不滿足，才能保持已取得的成績。他注意組織高水準的人為他的演出服務。在他的周圍，有強大的經紀人、策劃人，有高級的製作、編排人員。有高水準的輔助演出人員，包括伴奏、音響、化妝與服裝等。他還意識到舞蹈也是他的專長之一，他苦練舞蹈基本功，造型與組合動作。他曾經學過霹靂舞，他把一些舞技加入到他的演唱中，使他的搖滾更有特色。他的搖滾很快吸引了成千上萬的青少年，他很快成為美國的搖滾巨星。

一九八二年，他與英國披頭四成員保羅‧麥卡尼合唱《這姑娘是我的》（The Girl is Mine），樂曲幽默，他們的演唱相互配合密切，作品很受歡迎。同年，他推出《顫慄者》（Thrills），打響全球，總銷售量達三千萬。該唱片至今仍很暢銷。僅《顫慄者》一輯，就使他獲得八項葛萊美獎。加上ＭＴＶ的傳播，他的全球搖滾巨星的形象便隨之而樹立了。在此之後，他的搖滾藝術走向成熟，同時搖滾藝術也為他帶來了經濟上的極大富有。

一九八五年，他用四七五〇萬美元的價格買下披頭四的歌曲版權。這為他深入研究披頭四的搖滾音樂提供了最大的可能性。同年，他與萊諾‧李奇合寫《四海一家》（We are the World），作為美國援助非洲災民的大型義演歌曲。全世界十幾億人透過電視看到了他們的演出。

一九八七年的專輯有 Bad。同年，他舉行了巡迴演出，所到之處現場的壯觀，觀眾的激情，都是無法用文字來形容的。傑克遜面對體育廣場上的上萬名觀眾，瀟灑自如。他很成

◎ 搖滾樂 ◎

搖滾樂的誕生與發展

063

＠ 搖滾樂 ＠

功地完成了一場場演出。舞台上的傑克遜服裝華麗，各種服裝多次變換。他經常戴著綴有珠
寶的手套，全身金碧輝煌。舞台背景多採用大電視屏幕，加上各種燈光使人眼花瞭亂。舞台
道具包括電動怪物、機器人等應有盡有。這一切組合在一起，使他的廣場演出效果非同小可
。他的搖滾把人們帶進一個全新的視覺與聽覺境界。這種場面，使不少高度興奮的觀眾當場
暈倒，醫務人員必須馬上進行搶救才行。更有甚者是人群發生騷亂，衝向舞台，演出秩序受
到破壞。例如，一九九三年他在泰國的演出，就使當地的交通陷於癱瘓狀態。

一九九一年，傑克遜推出專輯《危險》（Dangerous）。其中有一曲是《是黑是白》
（Black or White），採用了MTV製作，耗資數百萬美元。製作中他邀請了童星客串表演，
並採用電腦特技作面孔變換。這些都給人以一種新奇感。

傑克遜的表演給他帶來了巨大的財富，他意識到應多舉善行。他本人多次募捐：爲《保
護動物生存》而募捐，爲《救助兒童基金會》而募捐等等。

一九九三年，他被控告犯有性騷擾罪。他以接受戒毒治療爲名，取消了一些演唱會。一九九四年，他拿出一千五百萬美元使雙方達成協議，同意在法庭外私下解決。同年，他與貓王之女麗莎‧瑪麗‧普里斯萊在多明尼加共和國舉行婚禮。但不久，又傳出他們要離婚的消息。人們紛紛猜測他們的結婚是否出自於眞正的愛情。

一九九五年，傑克遜推出《歷史》（*History*），唱片的一面是他新創作的歌曲，另一面是他與他的妹妹珍妮‧傑克遜合唱的歌曲。

平日生活中的傑克遜，多次進行整容。從他的黑皮膚，扁寬的鼻子，厚厚的嘴唇的非洲後裔的相貌，逐漸變成淺色皮膚、尖鼻子、薄嘴唇的搖滾藝人形象。如拿出他原來的照片加以對照，就一目瞭然了。平日他喜歡和孩子們待在一起，他還喜歡各種小動物。

傑克遜的成功來自三個方面：

第一，他自身條件好。

他有一副適於流行音樂，特別是搖滾樂的嗓子。他的音色沙啞，低音區深沉，高音區常用喊唱、尖叫的方式。他常用顫動的音調與抽動的節奏來突出搖滾特點。

他具有強健的體魄。他身材高大，具有一種陽剛的男子氣質。他的舞技高超，舞姿健美，動作乾淨、準確而敏捷，他的表演也很生動。真正是集歌、舞、表演於一身。

這樣的條件加上他自己的努力，是他成功的關鍵。

第二，他擁有一個強有力的創作與製作班底。

從傑克遜的曲目上就可以看出這個班底的雄厚力量。他的曲目題材廣泛，有歌頌生活的美好，歌頌愛情的；有回憶往事的，如《童年》；有反映時世的，如《四海一家》；還有富有刺激性的，如《危險》等。他的選材符合現代人的口味，結合現代人的現實生活與心理特徵，因而受到大多數人的歡迎。

第三，他擁有與之配合密切的協作群體。

傑克遜的伴奏、音響、燈光、化妝、布景道具均稱上乘。這與從事這些工作的輔助人員是分不開的。他們的努力，為傑克遜的表演增添了不少魅力。

露易絲・西克恩・瑪丹娜

露易絲・西克恩・瑪丹娜一九六〇年出生於一美籍義大利家庭。瑪丹娜個人生活不幸，早年多處於逆境，這本使人對她產生同情，但她為達到藝術頂峯所採取的道格與手段，又使人對她產生另一種印象：她是透過女人的迷惑力、性的引誘而步步登高的。

最初，她在電影《鋌而走險，尋找蘇珊》中與人共演一個角色。這種又唱、又跳、又表演的角色很適於她。由於電影的發行量很大，她很快出了名。她開始在性感方面下功夫，多以一種潑辣、性玩偶的形象出現的舞台上。

一九八四年，她的第二個專輯《宛如處女》（*Like a Virgin*）推出，登流行榜榜首。這是她的成名曲。在這個專輯封面，瑪丹娜戴著很薄的絲帶服飾，腰帶上的題詞是「男孩玩

具」。像這種性挑逗的言行充滿她的表演與包裝。她常以這種帶有色情、誘奸的畫面包裝吸

引購買者。

一九八五年，她在美國二十七個城市演出。得到的評價多數是否定與嚴厲的指責。不少

報界、新聞廣播等人士批評她「無聊」、「沒有教養」、「便宜貨」、「垃圾」等。但她爭

抗說：「在我還是個很年輕的女孩時，我就知道在女性中，作為嫵媚而有魅力的女子將會給

我帶來很多東西。對於我能做的事，我都要像擠奶似地盡量把它擠出」。她無視大眾的批評，

繼續在表演與生活中，以性感為主題。

在義大利的巡迴演出中，她多次在舞台上做露體或性挑逗動作。每次這種動作發生，均

引起台下觀眾的口哨聲、尖叫聲和騷亂。

一九九二年，她推出《性》一書，成為許多國家的禁書。

瑪丹娜的搖滾也是集歌、舞、表演於一身。她在演出中熱情很高，很投入。她的音色低

沉、沙啞、寬厚，聲音很有力度。她具有較好的音樂感覺。這些使她的演唱具有一定的魅力。

她本人體型瘦小，舞蹈也跳得靈巧敏捷。在歌曲中經常穿插有快速的舞蹈動作。她的表演很風趣、幽默。瑪丹娜的樂隊多採用電吉他、電子合成器等現代搖滾的伴奏方式。背景也多用大屏幕。她也常用大型道具。這些為她的表演增加了戲劇性與趣味性。

饒舌搖滾

美國八〇年代流行的另一潮流是饒舌（Rap Talk）搖滾。其實饒舌搖滾早在七〇年代末便已開始走紅。它起源於美國城市的黑人貧民區。由於黑人生活貧困，他們沒有錢去高級音樂廳欣賞音樂，平日的自娛，只能是帶著錄音機在街頭跳舞、唱歌。霹靂舞曾流行一時，隨後發展起來的便是饒舌搖滾，即黑人隨著音樂節奏講話、跳舞、唱歌。這種活躍於街頭的饒舌搖滾多是即興創作。歌詞內容主要是抨擊社會上不平等現象，揭露社會的黑暗，表達黑人的喜怒哀樂；同時也包括大量的色情、暴力等內容。美國新聞界曾多次指責饒舌搖滾，多

次聲討「痞子饒舌」。

一九九二年，饒舌搖滾歌星艾伊斯·蒂（Ice-T）推出《警察殺手》專輯，歌詞大量宣揚以暴力形式攻擊警察，產生了極惡劣的社會影響。其他饒舌搖滾歌星的作品推出，也是引起社會上不安定因素發生：襲擊警察、施暴婦女、犯罪吸毒等。人們開始反擊，最先發起聲討的是紐約警察聯合會的成員。艾伊斯·蒂曾經說：「美國黑人生活在社會的最底層。他們要想生存，只有兩種選擇，要麼去搶劫、殺人、吸毒；要麼只是在歌唱中唱到這些；幸好我選擇了後者」。饒舌搖滾是美國底層社會的一種反映。

饒舌搖滾的另一歌星是 M·C·哈默（M. C. Hammer）。他曾以饒舌搖滾的表演獲得三屆葛萊美獎。哈默在舞台上的表演成熟、自如。他的動作敏捷而輕快，經常滿台跑跳，穿梭在他的伴舞與樂隊中，充滿青春活力。他也是集唱、跳、表演於一身。他的音樂感很好，節奏感極強，即興與表演很有創造性。有時他拿著話筒跳下舞台，與觀眾交流，讓觀眾也參與

表演。這時場面氣氛十分生動活躍，受到觀眾的熱烈歡迎。

哈默的樂隊包括小號、長號、薩克斯、吉他、貝司等。顯然是受傳統的藍調與爵士樂的影響。樂手們的技術水準很高，即興演奏能力均很強。哈默的伴舞演員多數是黑人，他們的舞技水平也很高。表演時，這些舞蹈演員身穿緊身服，動作剛健有力，複雜而準確。哈默的舞台燈光色彩豐富多變，有現代氣息。哈默演唱的曲調也琅琅上口，不少是由簡明的五聲調式構成。

人們認爲哈默的饒舌搖滾源於街頭而高於街頭，與「痞子」饒舌完全不同。

儘管饒舌搖滾本身有許多弊病，但它還是以其強大的生命力與社會共存。這生命力之根本是它源於黑人大眾。它繼承了非洲音樂的某些遺產：節奏強烈而鮮明、充滿生機與活力；音調簡明、結構方整、曲俗眾和；強調即興創作與表演，極大地發揮了個人的潛力與才華；強調大眾參與，像哈默與觀眾的「呼──應」交流，可追溯到非洲部落時的交流傳播形式，

等等。對於饒舌搖滾的弊端，應指明其危害性，糟粕的東西會隨著社會的發展，人的素質水準的提高而被淘汰。

3 英國及其他國家的搖滾樂

◇◇◇◇◇◇◇◇◇◇◇◇◇◇◇◇◇◇◇◇◇◇

披頭四的搖滾魅力

搖滾樂的發源地是美國。隨著世界各國文化交流的日益發展，搖滾樂影響著世界許多國家的音樂文化，並成為一重要的潮流。

在英國，最先建立搖滾樂隊的地方是經貿發達的、與外界交流頻繁的各大港口。利物浦（Lirerpoul）便是其一。它很像當年的新奧爾良。在五〇年代末六〇年代初，利物浦的許多小型酒吧、娛樂場所為搖滾樂的發展提供了條件。在眾多的搖滾樂隊中，最有名的是甲殼蟲樂隊（The Beatles），又叫披頭四搖滾樂隊。

披頭四搖滾樂隊

約翰・藍儂（John Lennon, 1940-1980）生於利物浦一個貧苦家庭。十六歲時，他組建了一個小樂隊。小樂隊由吉他、班卓琴和鼓作伴奏樂器，開始他們是自己排練，很少演出。

第二本，樂隊開始在小教堂演出。在一次演出中，他遇到了保羅・麥卡尼（Paul Mc Cartney, 1942-），倆人決定重建樂隊。他們吸收了喬治・哈里森（George Harrison, 1943-）和林哥・斯塔（Ringo Star, 1940-）。這四人於一九五九年成立了披頭四樂隊。

他們四人雖出身都很貧寒，但充滿年輕人的朝氣。他們一起創作、排練、演出。特別是在創作上，約翰・藍儂與保羅・麥卡尼都格外下功夫，不久就寫出了一批搖滾樂曲。像《我想握住你的手》（I Want to Hold Your Hand）、《她愛你》（She Love You）等，樂隊開始引起人們的注意。

一九六〇年，他們去漢堡等地演出，進一步提高了他們的表演技巧。

一九六二年，他們推出單曲《愛我》（Love Me Do），受到多數樂迷的歡迎。他們逐漸出名。樂隊成立初期，他們創作的歌曲多是歌頌友誼、愛情的，歌曲的風格也純樸簡明。演出時，他們的裝束也比較保守、整潔。每唱完一首歌曲，均向觀眾鞠躬，顯得彬彬有禮。他們只是在髮型上都留了長髮，因而有人稱他們為：「披頭士」或「披頭四」。

一九六三年，他們推出第一個專輯《和披頭四共存》（With the Beatles），銷售量達百萬。

一九六四年二月七日他們到達美國紐約。在這之前，美國許多報刊雜誌已對他們的來訪進行了熱情的介紹。二月七日清晨，美國廣播電台不斷地播放他們的演出消息，大約有五千多名青少年歌迷聚集在機場周圍，打著歡迎他們的標語、圖片，不斷地呼喚著他們的名字，場面頗為壯觀。

他們的演出沒有辜負美國人民的期望，演出受到了熱烈的歡迎，美國人熱情地稱他們為

「驚奇的四」。演出雖有警察維護秩序，但不少歌迷還是隨著歌聲大哭大喊，情緒難以控制。

同月，他們的單曲《我想握住你的手》榮登美國流行榜榜首。美國還發行了《歡迎披頭四》（Meet the Beatles）專輯，也位列榜首，並持續十一週。

四月十二日，他們在卡內基音樂廳演出。美國人稱他們的表演「瀟灑自如」。爆滿的劇場，不時發出熱烈的掌聲、喝采聲。在美國的演出使他們創作的歌曲大量流行。多數歌曲在流行榜上均持續七週以上。僅六月份一個月，卡帶銷售量就超過百萬。報界對他們的評價是：「披頭四是地地道道的傳道者樂隊，他們的感染力與吸引力是積極的」。當披頭四在演唱中高興得喊叫、跺地、跳躍時，他們的聽眾也模仿他們又喊又跳。披頭四不僅給美國帶來了音樂，更重要的是給美國青少年帶來了一個機會，去盡情地抒發、放鬆自己的情感與情緒，甚至老年人也喜愛他們那種聰慧、有禮貌、穩健的表演風度。披頭四征服了美國！

民意測驗第一，警察保護第一，美國青少年心中第一。披頭四的音樂及表現出的愛好、姿態、想法頓時成為一種新的傾向。首先是對搖滾樂本身產生巨大影響，其次也影響了英、美兩國的青少年，包括影響他們的髮型、服飾、言行甚至社會信仰。

美國之行後，藍儂出版了《自我寫作》一書。該書引起人們的興趣，藍儂因此獲得一種榮譽——出席弗雷斯（Foyles）作家舉辦的紀念莎士比亞誕辰四百週年大會。

一九六四年，反映披頭四的電影《艱難之夜》（A Hard Day's Night）上映。其中有哈里森的吉他獨奏，演奏十分精彩。僅上映前六週，電影就贏得了五百六十萬美元的利潤。

披頭四早期與中期的樂曲，主要是由藍儂和麥卡尼譜曲。藍儂的冷靜而理智思索的特點及其機敏的創作才智。與麥卡尼對優美的流行音調的敏感及浪漫抒情的風格，完美地結合在一起。這使他們的作品大部分是成功的，哈里森的吉他給人一種崇高感，斯塔的鼓聽了讓人振奮。這四位天才的確具有強大的魅力。

一九六五年，他們在美國紐約體育場演出。這是搖滾樂史上一次有意義的大體育場上的演出。「這四位演員簡直使五萬樂迷發了瘋一樣」，一位維護秩序的警察回憶道，「場上我只聽到喊聲與歡呼聲」。由於場面太熱烈，人群的情緒難以控制從而達到了危險的程度。當時披頭四們也顯得有點緊張，臉色蒼白，曲目也顯得有些供不應求。這場演出，使他們贏得了三十多萬美元，可謂名利雙收。

但自此之後，他們的行動受到了限制，出外要由警察專門保護。平日只能躲在室內，關起門來創作與錄音。

一九六五年，他們推出民謠式的歌曲《昨天》（Yesterday）。這是一首憂鬱傷感的作品。由麥卡尼和哈里森錄音。這首樂曲表達了作者對人生的看法，對美好事物的回憶。旋律優美、感人至深。這首樂曲至今仍被用於各種形式的演奏，包括管樂合奏。它也是上演次數最多、廣播電台播放次數最多的搖滾樂曲之一。

同年，他們還推出單曲《挪威的森林》（Norwegian Wood）。在這首樂曲中哈里森演奏希塔琴（Sitar，一種印度弦樂器），而使樂曲別有特色。這一年他們推出的專輯是《橡膠精神》（Rubber Soul），這是一首複雜而抒情的、帶有反省式思考的作品。在這一專輯中他們採用了先進的錄音技術加以混合音響，給人一種立體的層次感，效果十分豐滿。其中著名的單曲是藍儂創作的反映苦悶心境的《男人無處》（No Where Man）。

一九六五年，披頭四接受英國女王伊麗莎白二世授予的帝國勳章。

六五─六六年間，他們還推出單曲《一週八天》（Eight Days a Week）、《我們能解決》（We Can Work It Out）、《簡裝書作家》（Paperback Writer）。

一九六六年，他們的專輯《左輪手槍》（Revolver）有迷幻搖滾的傾向。他們採用了聲音的拼貼技術，使人感到抽象。此時，哈里森第一次嘗試作曲，他們用了大的銅管樂隊與一個古典弦樂隊，可見他們在創作上所下的功夫。

一九六六年八月二十九日，他們在舊金山的坎德萊斯蒂克（Candlestick）公園演出。

一九六七年六月，他們推出《佩珀軍士的孤獨之心俱樂部樂隊》（Sgt. Paper's Lonely Heart Club Band）。這是一部引起人們幻想的搖滾作品，也是搖滾史上的第一個概念專輯。

所謂概念專輯，是指全輯歌曲相互聯繫，圍繞一個中心主題。

該主題取自英國的喜歌劇。專輯包括有以下幾首歌曲：《朋友的一臂之力》（A Little Help From My Friends）、《當我六十四歲時》（When I'm Sixty-Four）、《變得更好》（Getting Better）、《她要離家出走》（She's Leaving Home）、《早晨好》（Good Morning）、《生活中的一天》（A Day in the Life）等。多數歌曲抒情、浪漫，圍繞一個中心調，E大調。專輯一開始是劇場內的噪音，樂隊隊員們的校音，然後是主題歌的節奏和藍調。每首歌的結構都有所不同：有的是a—a—b，有的是a—b—c—a'（如《變得好些》）。節拍也變化多樣，除常見的四拍外，像《她要離家出走》一曲就採用三拍子。每首

歌曲的風格也不相同，《當我六十四歲時》是英國舞曲風格，其他的有藝術搖滾風格或爵士風格等。在配器方面，像《她要離家出走》選用了豎琴和弦樂四重奏伴奏，和聲變化豐富，很有特色。

這些歌曲由二─三個特殊效果的音樂段落，有機地聯繫在一起。最後採用了鍾琴音響，使音色交織混響、絢麗多彩。

披頭四的這部作品對後來的藝術搖滾影響很大。有人認為這部作品是披頭士的巔峯之作。

一九六七年，中東一帶戰情加緊。披頭四創作的《你需要的是愛》（*All You Need Is Love*），藉人造衛星轉播，全球有幾億名觀眾觀看了他們的演唱。這首歌又回到了傳統的管弦樂風格特點，創造了和平友愛的主題。

披頭四後期對東方哲學十分感興趣，在作品中也有所反映。

一九六九年，他們推出最後一張專輯《寺院之路》（Abbey Road），包括一組優雅而精美的歌曲，勾起人們的回憶與感情。

一九七〇年，披頭四宣布正式解散。

在這以後，藍儂主要生活在紐約。七〇年他創作了描寫工人生活困境的歌曲《工人階級英雄》（Working Class Hero）。同年，他與他的妻子大野洋子在麥迪遜花園廣場舉行演唱會。特別要提到的是他創作的《雙幻想曲》（Double Fantasy）表達了對和平的渴望，成為和平博愛的代表作。一九八〇年十二月，藍儂在紐約他的寓所外不幸被殺害。

麥卡尼在樂隊解散後，也繼續創作、演出，一九八二年推出《拔河》（Jug of War）。一九八五年他參加英國倫敦韋伯萊（Wembley）體育場舉行的援助非洲災民的音樂會。另一同時演出場設在美國費城。那天全世界人民透過電視轉播觀看了這兩場音樂會。麥卡尼以自己的實際行動承諾了搖滾歌星的歷史責任。

斯塔在七〇年代推出《照片》（Photograph）、《來之不易》（It Don't Come Easy）等作品。哈里森在八〇年代推出《一切都會過去》（All Things Must Pass）等作品。

一九九五年，麥卡尼、哈里森和斯塔再次相聚在倫敦蘋果唱片公司總部。當年二十多歲的小伙子，現已都年過半百。他們告訴人們，他們將計畫推出包括一百二十首新歌的專輯的第一部分，以此來感謝全世界各國歌迷對他們長達三十年的關心與熱愛。

披頭四的成功體現出他們在事業上不斷進取的精神。面對搖滾世界，他們不斷尋求新的可能性，他們個人也在這種艱苦的磨鍊中進入到更高的藝術境界。還應指出的是，與他們合作的經理、藝術指導以及錄音製作人員都為他們的成功作出了不少貢獻。他們的事業受到大音樂家倫納德·伯恩斯坦（Leonard Bernstein）的肯定與稱讚。伯恩斯坦認為：披頭四是自格什溫以來最優秀的歌曲創作者，

藝術搖滾與其他風格的搖滾

六〇年代英國搖滾樂隊的建立，如雨後春筍，搖滾樂的發展也異常迅猛。不同的樂隊都具有自己的藝術特點，形成各自迥異的風格。當時主要的風格流派有：重金屬搖滾（Hard Rock, Heavy Metal）、藝術搖滾（Art Rock）、新浪漫（又稱魅力）搖滾（Glamor Rock）、技術搖滾（Techno Rock）和龐克搖滾（Punk Rock）等。

藝術搖滾

藝術搖滾的主要樂隊有平克‧弗洛耶德（Pink Floyd）樂隊和是樂隊（Yes）。

平克‧弗洛耶德樂隊

平克‧弗洛耶德樂隊由歌手兼創作西德‧巴雷特（Syd Barrett）、吉他手戴維‧吉爾摩（David Gilmour）、鍵琴手理查德‧賴特（Richard Wright）、貝司手羅傑‧沃特斯

（Roger Waters）和鼓手尼克・梅森（Nick Mason）五人組成。樂隊於一九六五年成立，取名來自兩位鄉村藍調人的名字：平克・安德森（Pink Anderson）和弗洛耶德・康斯爾（Floyed Council）。樂隊初建，他們主要在倫敦地下酒吧上演一些輕鬆愉快的歌曲。

一九六七年，他們的第一首單曲因內容問題引起爭議。但他們的第一張專輯《拂曉之門的吹笛人》（Piper At The Gate of Dawn）很成功。其中十一首歌曲有十首都是西德・巴雷特創作的，可見他的創作才能。這一專輯中大量運用電子琴，鍵盤手理查德的手法豐富，對專輯的成功起了很重要的作用。同年，他們去美國演出。不幸的是，西德・巴雷特突然行為反常，在台上忽然呆立不動，樂隊只好讓吉爾摩代替他的表演，西德・巴雷特最後成爲一名隱士。

一九六八年，他們推出第二個專輯《飛蝶的奧秘》（Saucerful of Secrets）。這是一嘗試性的作品，由低音吉他手沃特斯大量使用電子音響，進行了有意義的實驗與探索。

一九六九年的專輯有《烏馬古馬》（Ummagumma）。它包括長而複雜的歌曲和鍵盤曲。長而複雜的音樂是該樂隊在創作上的一大特點。

一九七〇年的作品《核心母親》（Atom Heart Mother）和一九七一年的作品《管閒事》（Meddle），是平克·弗洛耶德最好的作品，音響效果宏大。

一九七三年，他們推出專輯《月亮的陰面》（Dark Side of the Moon），這是一輯灰暗情調的音樂。主題是描寫現代人孤獨的心境，思想上充滿幻想與恐懼，精神上面臨著崩潰。在音樂方面，強調旋律，包括不少大小調式的歌曲。其中單曲《錢》（Money）打入流行榜排第十三名。這個專輯銷售量超過一億三千萬個拷貝。在美國流行榜上持續長達七三六天。使平克·弗洛耶德成爲世界級的搖滾樂隊。這個專輯反映了該樂隊領先的創作水準。

一九七五年的作品《在我身邊》（Wish You Were Here）和一九七七年的作品《動物》（Animals）均受到好評，但沒有《月亮的陰面》影響那麼大。

一九七九年，他們推出《牆》（The Wall）。作品成功，打入流行榜持續十五週。內容是以一位搖滾歌星為主角，藉由他的故事來反映現代社會人與人之間的關係。作者提出這樣一個問題：在高度發達的現代化社會，人們的物質條件雖然優越，但人與人之間的思想交流卻越來越少，人與人之間像有一道厚牆，擋住了人們之間的情感交流與相互理解。作者提出，只有擊破這道牆，人與人之間才能恢復心靈的交流，這一故事含意深刻。在音樂的編排與製作上，他們採用了環境音響設計，產生了巨大的震撼力。一九八○年演出時，他們在舞台上築起了一道長一六○英尺、高三十英尺的牆。而這座牆在他們的表演過程中被推翻，對此作法，有人稱讚、有人嘲笑。

一九八二年，《牆》被拍成電影。在事業上取得了較大的成功後，平克‧弗洛耶德樂隊的成員決定各自追求自己的事業。

一九八九年，他們再次聚會。在威尼斯大運河上的一支巨大遊艇上舉行世界電視廣播音

樂會，受到了全世界人民的歡迎與肯定。

一九九〇年，沃特斯創造了《牆》的新演釋。他選擇在柏林的波茨達瑪官殿（Potz-damer Place）舉行音樂會，這個地方是柏林牆的遺址處。許多搖滾歌星也來助興參與他們的演出，有幾十萬人透過電視觀看了這次演出。

平克‧弗洛耶德樂隊隊員具有較高的表演水準。他們的創作深刻而獨特。他們也注意用幻燈、電影、布景道具等手法，給人以不僅在聽覺上而且在視覺上的愉悅享受。這是該樂隊的特點，也是藝術搖滾的主要特徵之一。

是樂隊

是樂隊也是一支著名的藝術搖滾樂隊。他們以採用古典傳統手法融入搖滾音樂爲特徵。是樂隊於一九六八年成立。成員有主歌手喬恩‧安德森（Jon Anderson）、貝司手克里斯‧斯夸爾（Chris Squire）、鍵盤手前後有二位，後來的是里克‧偉克厄姆（Rick Wa-

keman)、吉他手前後也有兩位：彼得・巴克斯（Peter Barks）和史蒂夫・豪（Steve How）、鼓手比爾・布拉福德（Bill Bruford）。

一九六九年，他們推出單曲《甜蜜》（Sweetness），但並不成功。

一九七○年的專輯完全是古典風格的，並含有大量的弦樂與其他器樂演奏。

一九七一年，他們推出《是》專輯（Yes），雖然它是以古典樂式的手法編排的，但風格上比一九七○年的專輯要更搖滾化。在這兩個專輯中，含有大量的古典的歌曲，旋律優美感人，並以搖滾手法再現，因而受到人們的普遍歡迎。從這兩張專輯中，我們也可領會到樂隊隊員們的精湛演奏技巧，這也是該樂隊的一大特點。

一九七一年專輯是《是樂隊》（The Yes），更有模仿巴洛克時期音樂的意象。

一九七二年的專輯《接近邊緣》（Close to the Edge）是古典風格之作。在另一專輯《易受傷害》（Fragile）中。歌手以古典傳統方式演唱，鍵盤手與鼓手不但演奏得敏捷而且

層次清楚，富於對比變化。這些反映出他們對古典音樂形式的深入研究精神。其中單曲《旋

轉木馬》（Roundabout）登流行榜。

一九七四年，他們創作的《海底神話》（Tales from Topographic Oceans）是一首描

寫宇宙的作品。作者充滿幻想，歌頌了偉大的宇宙，描寫了它的博大與無限，同時也展示了

音樂的無比力量。使人思考音樂與宇宙的內在聯繫。這部作品已成爲藝術搖滾的經典之作。

一九七五年，他們推出專輯《替班人》（Kelayer）。

一九八一年樂隊正式解散，但他們的事業繼續前進，幾年後他們又聚在一起。

一九八三年，他們推出專輯《90125》（90125），採用MTV製作，流傳很廣。其中單

曲《只有一顆孤獨的心》（Owner of a Lonely Heart）榮登流行榜榜首。

一九九一年，他們推出專輯《聯合》（Union）。

是樂隊在古典的基礎上探索搖滾，他們注重演奏技巧，同時注重把高深的技巧應用於搖

滾樂。在創作上題材涉及廣泛而深遠。他們爲藝術搖滾的發展作了重要的貢獻。

重金屬搖滾

英國主要的重金屬搖滾樂隊有萊德·齊普林（Led Zeppelin）、滾石（The Rolling Stones）、誰（The Who）和深紫色（Deep Purple）等樂隊。

萊德·齊普林樂隊

萊德·齊普林是第一個重金屬搖滾樂隊，建於一九六八年。由主歌手羅伯特·普蘭特（Robert Plant）、吉他手吉米·佩奇（Jimmy Page）、貝司兼鍵盤手約翰·保羅·瓊斯（John Poul Jones）和鼓手約翰·博納姆（John Bonham）組成。最初他們演唱一些傳統的藍調歌曲，例如，《你使我驚震》（You Shook Me）、《好時光，壞時光》（Good Times, Bad Times）等。後來他們決定向重金屬方向發展，對傳統採取了逐步背叛

的姿態。他們在排演中漸漸形成了自己的特色：主歌手的音色深沉有力，吉他手的技術熟練，鼓手的節奏穩健、紮實，貝司手的低音雄厚有力。

一九六八年，他們推出第一個專輯《萊德·齊普林》（Led Zeppelin），具有濃厚的重金屬特點。其中單由《傳播故障》（Communication Breakdown）較爲流行。

一九六九年，他們推出《萊德·齊普林II》（Led Zeppelin II），這是將英國六〇年代的民謠融於重金屬的一次嘗試，是眞正的重金屬風格。這個專輯在美國持續長達一三八週的時間。其中歌曲《全體洛特之愛》（Whole Lotta Love）成爲這個樂隊的代表之作。同年，他們在歐洲各國和美國演出，影響較大。特別是在美國卡內基大廳的表演更是轟動一時。

一九七〇年，他們再次去美國演出。這次演出使他們名利雙收。不久，他們推出專輯《萊德·齊普林III》（Led Zeppelin III）。其中包括民謠歌曲、移民歌曲和其他歌曲，受到人們的熱烈歡迎。這一專輯在英美兩國均登流行榜榜首。在此之後的專輯是《萊德·齊普林IV》

（Led Zeppelin IV），單曲有《雨之歌》（The Rain Song）。

一九七一年，他們推出一張無名唱片，在封面上有暗示符號，被稱爲《四種象徵》（The Four Symbols）。其中有三首樂曲都成爲搖滾樂的經典作品。這三首中影響最大的是《通向天堂之路》（Stairway to Heaven）。全曲長達八分鐘，作品在創作音響上很形象，給人一種神秘感覺。歌曲開始由吉他演奏分解和弦，然後漸漸轉入到一種金屬的強大聲音。在這背景下，歌手的雄渾有力的歌聲和鼓手奏出的轟轟鳴響，使樂曲向著高昂的方向發展，使人領會到另一世界的到來。

一九七三年至一九七六年間，有三個專輯均登流行榜榜首，其中專輯《神聖之屋》（House of the Holy）更有影響。同年，他們拍攝的電影《歌聲依舊》（The Song Remains The Same），包括了他們在美國演出的片段。

一九七七年，博納姆和其經紀人被捕。普蘭特的兒子又不幸去世，該樂隊取消了原定的

演出。

一九七八年，他們重聚一起，並去瑞典阿巴（Abba）搖滾樂隊錄音室錄了音，該專輯於一九七九年推出，名為《從門進來》（In Through the Out Door）。

一九八〇年，他們在西柏林演出後，鼓手不幸去世，其他三位成員不願再以這個名字合作，樂隊宣布解散。

一九八五年，其他三位成員都參加了為援助衣索比亞災害而舉行的義演。

滾石樂隊

一九六〇年的一天，有兩位青年人賈格爾（Jagger）和里查德（Richards）相遇在火車，這兩位青年人童年就相識。他們在回憶往事的談話中，互相發現他們的興趣都是愛好美國的藍調與搖滾樂，於是倆人決心共建樂隊。

一九六二年七月，由主歌手米奇‧賈格爾（Mich Jagger）、低音吉他基恩‧里查德

（Keith Richards）、鼓手查利·沃茨（Charlie Waters）和貝司比爾·懷曼（Bill Wyman）組成了搖滾樂隊。他們四人均出身於中產階級家庭，受過一定的文化教育，其中賈格爾還曾經在倫敦經濟學校學習過。他們打破了當時白人不演藍調的傳統，堅持排練，並稱自己是「除了搖滾樂外，什麼也不幹的窮孩子」。

一九六三年，他們在倫敦一家俱樂部首演。同年，他們推出第一個專輯《開始》（Come On）。並定名為滾石樂隊。創作主要由賈格爾和里查德擔任。開始上演的曲目主要是傳統的搖滾樂曲。

一九六四年，他們曾去美國演出，但未能獲得成功。許多報刊、雜誌抨擊他們：「呻吟地、氣喘噓噓地說話」、「赤裸裸的污穢語言」、「上演的是沒人要看的垃圾廢料」，……的確，他們的演出不像披頭四那樣。他們被人稱為「搖滾樂的最醜的一群」。

一九六五年，他們的專輯有《最後一次》（The Last Time）、《擺脫我的陰影》（Get

off of My Cloud)、《怎能不滿意》(I Can't Get No Satisfaction)。後二個專輯成為英美流行榜的冠軍，並在電台中多次被播放。

一九六七年，他們推出《深紅色的星期二》(Ruby Tuesday)，這一專輯在伴奏充分利用鍵盤，大大提高了樂隊的音響效果。

一九六八年的專輯是《乞丐宴會》(Beggars Banquet)，這是他們創作的最佳作品。

一九六九年，他們推出專輯《讓它流血》(Let It Bleed)，這一時期是樂隊的全盛時期。創作的作品多、銷售量大、影響廣。但作品的內容卻多是宣揚性愛、毒品等。還有的是煽動人們的無政府主義情緒。例如，《街頭鬥士》便引起青年人與警察的對抗、衝突。同年，他們在奧爾特蒙特 (Altamont) 的一次演出中，演唱《地獄天使》時，台下觀眾發生騷亂，當場有人被打死，產生了極壞的影響。

六〇年代末至七〇年代初，許多樂隊都解散了。但他們仍堅持活躍於舞台，並仍以造反

的姿態出現。

一九七八年的專輯《某些女孩》（*Some Girls*）推出，帶龐克搖滾的意味。

一九八〇年至一九八一年間的專輯有《拯救情感》（*Emotional Rescue*），登流行榜。

一九八三年至一九八九年間，他們的專輯有《暗中進行》（*Undercover*）和《骯髒工作》（*Dirty Work*）。但這兩張專輯銷售量均屬一般。

一九八九年他們被譽為搖滾名人。

誰樂隊

誰樂隊成立於一九六二年。由歌手羅傑・多特里（Roger Daltry）、貝司手約翰・恩特威斯爾（John Entwistle）、鼓手基思・穆恩（Keith Moon）和吉他兼作曲皮特・通申德（Pete Twonshend）四人組成。他們均來自中產或低下階層。通申德曾經是個臨時工。他們雖出身貧寒，卻都能艱苦訓練，技術演奏水準日益提高。

穆恩的鼓打得很有特色。演出時他用很大的一組鼓群，產生前所未有的切分重音與音響。

貝司手恩特威斯爾的即興演奏能力很強，爲樂隊增添了不少光彩。通申德常採用強和弦或新的演奏法，例如，用手滑奏吉他頸部，發出高的音調。通申德演出時異常投入，幾次均由於過於激動而把吉他打破。

他們早期的歌曲有《我不能解釋》（I Can't Explain），效果不夠理想。他們的第二個專輯《無論如何，無論怎樣，無論在何地》（Anyway, Anyhow, Anywhere）比較成功。後來該曲被英國一家電視台錄用，作爲節目的主題曲。

一九六五年，他們推出的第三個專輯是《我這一代》（My Generation），充滿青春活力。該曲的成功，使誰樂隊成爲英國最重要的搖滾樂隊之一。這時從社會對他們的評價來看，肯定多於否定。多數人認爲他們的搖滾風格遒勁，表演能給人以振奮與鼓舞。同年，他們去美國演出，但效果不很理想。

一九六六年，他們推出一些單曲，如《取代》（Substitute）、《我是男孩》（I'm a Boy）等。

一九六七年，他們的單曲有《我能看得遠》（I Can See for Miles）和《莉莉的畫像》（Pictures of Lily）。通申德曾說，「世界要靠人去改變」。誰樂隊自成立以來以實際行動不斷向新的藝術世界進軍。同年，他們參加美國的蒙特利爾流行音樂節，表演出衆，受到了觀衆的熱烈歡迎。他們的單曲《快樂傑克》（Happy Jack）登上流行榜。這以後，通申德師從印度教師梅赫·巴巴（Meher Baba），這極大地影響了他後來的創作，特別是《湯米》（Tommy）的創作。

一九六九年，他們推出《湯米》。這是一張概念專輯，也是把搖滾與歌劇結合在一起的一種嘗試。它爲搖滾樂與古典傳統音樂形式的結合開闢了新路，對後來的搖滾產生了巨大的影響。

這部搖滾歌劇描寫的是一位聾、啞、盲的殘疾少年，歷經坎坷，最終成爲一彈球天才，並升爲宗教領袖的故事。透過他們對這一題材的選擇，可以看出誰樂隊對社會問題的探討，對殘疾人的關注。通申德在劇中對社會問題的尖銳而中肯的描寫，反映了誰樂隊對社會問題的歷史責任感，以及他們敏銳的政治嗅覺和高尚的心靈。

專輯之中由通申德創作的歌曲《魔彈手》（Pinball Wizard）和《我自由》（I'm Free）兩首，具有複雜的結構，充分展示了他的創作才華。後來他把這個歌劇搬上舞台，在歐美巡迴演出，均受到熱烈歡迎，特別是在紐約的演出，結束時觀眾鼓掌長達十四分鐘，成爲搖滾史上的佳話。該劇後被多次拍成電影。

一九七一年，他們的專輯《下一個是誰》（Who's Next），開始採用新的電聲技術。在此之後，他們的成績有所下降。一九七三年的搖滾歌劇與一九七五年的專輯均未達到原有水準。一九七八年他們的專輯《你是誰》（Who Are You）顯得蒼白無力，樂隊幾乎到了崩潰

的邊緣。

八〇年代初，他們分別追求各自的事業。通申德的創作仍使人感到興趣。一九八五年他推出專輯《白色城市》（White City），一九八九年推出《鐵人》（The Iron Man），一九九三年推出《精神遺棄》（Psycho-derelict）等。

一九八九年，誰樂隊成員聚在一起，紀念《湯米》創作上演二十週年。一九九〇年誰樂隊被譽爲搖滾名人。

人們認爲，披頭四、滾石與誰樂隊是英國搖滾的三大巨頭。

深紫色樂隊

深紫色樂隊建於一九六八年，成員幾次變換，最後由鍵盤手喬恩‧拉德（Jon Lord）、吉他手里奇‧布萊克莫爾（Richie Blachmore）、歌手蘭‧利蘭（Lan Lillan）、低音吉他手羅傑‧格洛佛（Roger Glover）四人組成。最初他們演唱一般的搖滾歌曲，並沒有走重金

屬的道路。但自歌手蘭・利蘭和吉他手格洛佛加入以後，深紫色樂隊便向重金屬方向發展了。

一九七一年，他們推出專輯《火球》（Fireball）。反響不錯，打入流行榜，銷售量也較大。

一九七二年的專輯《機器智力》（Machine Head）登流行榜首，其中兩首歌曲《高速公路明星》（Highway Star）和《水上之煙》（Smoke on the Water）一夜之間被流傳，成爲重金屬的經典作品，被廣大樂迷定爲樂壇聖歌。

一九七二年至一九七三年，另一專輯《日本製作》（Made in Japan）是現場收錄專輯。紀錄了深紫色樂隊巔峰時期的演出實況。

一九七四年，他們的專輯《燃燒》（Burn）、《帶來風暴》（Stormbringer）均登流行榜並居高位。

深紫色樂隊除了以重金屬的特色推出作品外，也大膽嘗試把搖滾樂與傳統管弦樂相結

合。同年，他們與英國皇家管弦樂團合作。演出《搖滾與管弦樂的協奏曲》（*Concerto for*

Group & Orchestra）管弦樂的宏偉氣勢與重金屬的時代先鋒氣質融合於一體，給人一種全

新的感受。這位搖滾樂與傳統音樂形式的結合再次做了較好的實驗，對搖滾樂的發展產生了

積極的影響。

　　一九七六年，深紫色樂隊宣布解散。

　　萊德‧齊魯林樂隊與深紫色樂隊是重金屬搖滾的兩支有影響的樂隊。不少後來的重金屬

搖滾樂手們認為，這兩支樂隊是重金屬搖滾的根。

　　英國六○—七○年代湧起的重金屬搖滾潮流影響深遠。它的特點是：追求剛勁有力、直

率坦然的音樂風格。在創作與個人技巧方面都要求較高的水準。在傳統與革新問題上，既採

取反叛舊傳統的態度，也注重新舊結合。還應指出的是重金屬搖滾的內容有一部分是不健康

的。

新浪漫（又稱魅力）搖滾

八〇年代的英國，興起新浪漫（又稱爲魅力）搖滾浪潮。這種樂隊活躍於英國各地大小俱樂部。他們平日追求享樂，對現實往往採取逃避的態度。演出時，他們注重外表的時裝與化妝。雖然他們演唱的歌曲旋律優美，但多數內容卻很膚淺。這種新浪漫搖滾正逢電視MTV的產生，這使他們的作品被大大傳播，成爲八〇年代最流行的潮流之一。新浪漫搖滾的重要人物是戴維‧鮑伊（David Bowie）和杜蘭搖滾樂隊（Duran Duran）。

戴維‧鮑伊

戴維‧鮑伊於一九六四年開始他的演藝生活。最初他和幾個搖滾樂隊一起演出。他注意吸取不同搖滾之長。六〇年代末，他在倫敦南部建立了一個演出俱樂部，便開始了自己的事業。他爲電視節目編創歌曲。一九六九年他推出單曲《空間奇事》（Space Oddity），後被BBC電台作爲一節目的主題曲。該曲登英國流行榜排第五名。同年，鮑伊接受英國歌曲創

作協會授予的艾弗‧諾韋洛獎（Ivor Novello）。

一九七二年，他以新的「齊格」（Ziggy）形象推出他的作品《齊格‧斯塔達斯廷和火星蜘蛛的沉浮》（The Rise and Fall of ziggy Stardust and the Spiders from Mars）。其中對齊格這個角色，鮑伊以中性、嬌艷、挑逗的打扮：用指甲花染過的編成穗狀的捲髮，眼睛上帶著眼罩，穿著墊高的高跟鞋，妖艷的姿態引人驚奇。鮑伊的創新在於他把搖滾音樂舞台化，以多種形象、不同角色來表現搖滾樂。

同年，他把吉他手米克‧龍森（Mick Romson）、貝司手特雷弗‧博爾德（Treror Boulder）、鼓手米克‧伍德曼西（Mick Woodmansey）組成樂隊。開始作為新浪漫搖滾再次興起。

一九七三年，他們創作的《阿拉丁‧薩恩》（Alladin Sane）專輯登英國流行榜榜首。該輯在美國流行榜排第十七名。在此之後，他與他的樂隊開始世界旅行演出。

一九七四年，他們推出《金剛石狗》（Diamond Dogs）。

一九七五年他們的專輯《美國青年人》（Young Americans）推出。在表演這一單曲時，鮑伊向後梳著頭髮，身穿發光的套裝，抱以嫻雅和藹的舉止。他與他的伙伴還以青年人喜愛的舞蹈方式來表現這支歌曲。因而受到英美兩國青年人的喜愛，專輯在英美兩國非常流行。

一九七六年的專輯是《一站又一站》（Station to Station），反映出他新的變化。同年，鮑伊去柏林，研究世界各國搖滾藝術及其他綜合性音樂。

一九七七年，專輯《低下》（Low）推出。這一專輯採用新式變換手法，以濃厚的電子音響，豐富的層次對比給人以新的聽覺感受。同年十月的專輯《英雄們》（Heroes）登流行榜。這兩個專輯被認為是他們的經典作品。

一九八三年的專輯《讓我們跳舞》（Let's Dance）很暢銷，其中包括流行音調的舞曲。

分別登英美流行榜第一名與第四名。鮑伊被稱爲國際上的天皇巨星。

一九八四年，他們推出了專輯《今夜》（Tonight）。

一九八七年的專輯是《讓我永不沉落》（Never Let Me Down）。

一九九〇年，鮑伊再次全球旅行演出。

鮑伊在搖滾樂中是少有的以角色變換的方式，透過形象包裝，結合舞蹈等其他形式來展現搖滾的。他本人集作曲、編導、歌手、表演於一身。是新浪漫搖滾的一位巨星。

杜蘭樂隊

杜蘭樂隊由五位青年人組成。他們是歌手西蒙・萊邦(Simon Lebon)、吉他手安迪・泰勒(Andy Taylor)、鼓手羅傑・泰勒(Roger Taylor)、鍵盤手尼克・羅茲(Nick Rhodes)和貝司手約翰・泰勒(John Taylor)。

一九七八年，樂隊在英國伯明罕正式成立，他們五人合作得很密切、協調。羅茲的鍵盤

宏亮而豐滿，泰勒的吉他強而有力，歌曲萊邦聲音純靜而單一，貝司手的節奏穩重而清晰。

他們的作品多數在旋律上很優美，和聲上很協調。他們在表演風格上追求斯文、優雅，在化妝方面追求美男子形象。這些使他們成爲新浪漫搖滾的典型。

一九八一年，他們最先採用ＭＴＶ製作。透過電視轉播，他們的搖滾形象擴大到世界各國，大大提高了樂隊的名聲。同年，他們的專輯《杜蘭Ｉ》（Duran Duran Ｉ）推出。其中單曲《行星地球》（Planet Earth）和《影中女孩》（Girls on Film）較受歡迎。這一輯反映出他們在創作、編排與表演上的實力。

一九八二年，他們的第二個專輯《里奧》（Rio）推出。其中的二首單曲《像隻餓狼》（Hungry Like the Wolf）、《拯救祈禱者》（Save a Prayer）流傳較廣。

一九八三年，《像隻餓狼》以ＭＴＶ形式打入美國市場，立即引起轟動。以他們爲模式的美男子形象風靡美國，吸引大批女孩樂迷。同年，他們在斯里蘭卡（Srilanka）拍系列Ｍ

TV。背景取當地的明媚風光，演唱時有大群的美女陪伴襯托，這系列的MTV取得了相當好的商業效益。

TV。背景取當地的明媚風光，演唱時有大群的美女陪伴襯托，這系列的MTV取得了相當好的商業效益。

一九八三年的專輯有《有我該知道的嗎》(Is There Something I Should Know) 和《蛇的聯合》(Union of the Snake)。同年他們推出的第三個專輯是《七個和被戲弄的老虎》(Seven and the Ragged Tiger)。是以流行舞蹈音樂為主，其中單曲《反射》(The Reflex) 在英美兩國流行榜均登榜首。

一九八四年上映了電影《歌唱藍色銀子》(Sing Blue Silver)，該片記錄了他們在世界各地旅行演出的實況。同年十一月，他們參加搖滾歌星為援救衣索比亞災民的義演錄音，錄唱《他們可知道今日聖誕?》(Do They Know It's Christmas?)

一九八五年七月，他們參加在倫敦舉行的「生活救助」演唱會。

杜蘭樂隊集音樂、舞蹈、表演於一體，以軟性的搖滾形象出現於舞台上。他們廣泛應用

◎ 搖滾樂 ◎

英國及其他國家的搖滾樂

109

MTV，背景豐富而眞實。不少背景選自自然風光，如海灘、航海船、岩石、叢林等，給人以美好的視覺享受。畫面與歌曲內容搭配得很貼切，爲歌曲增添了不少光彩。這些對觀眾都具有極大的吸引力。這也是他們專輯商業效果一直較好的原因之一。

杜蘭樂隊把現代化的技術與方法綜合運用於搖滾樂，取得了成功。它是新浪漫搖滾的典型代表。

技術搖滾

人類聯盟樂隊

人類聯盟（The Human League）樂隊是英國的一支有名的技術搖滾樂隊，於一九七七年成立。

該樂隊的成員有馬丁・韋爾（Martin Ware）、伊恩・克雷格・馬什（Ian Craig Marsh）、菲利普・奧基（Philip Oakey）和阿德里安・賴特（adrian Wright）。其中電

子計算機操作由韋爾和馬什擔任，奧基和賴特作爲聲樂歌手。「人類聯盟」源於一個計算機遊戲的名字。

一九七八年，他們的專輯《沸騰》（Being Boiled）推出，但由於技術性太強，得不到聽衆的理解而告失敗。

一九七九年，他們的專輯《再生》.(Reproduction)，仍因同樣原因而得不到理解。當時許多人對這種機器製作的音響、機械的電子節拍、合成的音色很不欣賞，甚至許多樂迷也認爲這種音樂太自動化了。

一九八〇年，他們推出專輯《遊記》（Travelogue），打入流行榜排第十六名。從此樂隊逐漸成名。但這時韋爾和馬什離開了樂隊。新添貝司手是伊恩·伯登（Ian Burden）和吉他手喬·卡利斯（Jo Callis）。

一九八一年，他們推出單曲《民衆之聲》（The Sound of the Crowd），打入流行榜

排第十二名。同年十月，專輯《敢》（Dare）證明了技術搖滾的人類聯盟樂隊已達至世界流行音樂領先水準。許多人認為這是他們的巔峯之作，該專輯打入英國流行榜並持續七十一時間。該作品具有濃厚的詩意，反映了作者的創作才華。

一九八二年，他們推出單曲《難道你不想我》（Don't You Want Me）登英、美兩國流行榜首。樂曲中機械而準確的電子節拍這時已被多數聽衆所接受。人類聯盟樂隊從成立時不被人理解，到他們創作的歌曲得到英、美兩國流行音樂界的肯定，這就是他們所走的一條艱苦創業之路。在已取得的成績面前，他們沒有停下腳步，而是繼續開拓新的領域。

一九八六年，他們的單曲《人類》（Human）登美國流行榜榜首。

人類聯盟搖滾樂隊的成就，不僅對八〇年代技術搖滾產生巨大影響，也對九〇年代現代電子技術與搖滾的結合開闢了新方向。

龐克搖滾

龐克搖滾在英國七〇年代後期相當流行。從事龐克搖滾的成員主要是英國工人階層的孩子。他們因經濟條件限制，平日只能在車庫（Punk）練習，因而人們叫他們「龐克」。週末他們沒有錢去倫敦高級娛樂場所，只能在低下的酒吧或俱樂部娛樂與表演。這些青年人心理很不平衡，他們想改變自身的社會地位；改變社會的經濟；他們反對種族壓迫；反對現存的社會體制；他們鼓吹無政府主義；他們還宣揚色情、毒品與暴力，……顯然龐克搖滾是一種喧囂狂暴的搖滾。它在英國持續了大約十多年時間。由於它的影響較大，反而刺激了錄音商業的發展。英國主要的龐克搖滾樂隊有性手槍樂隊（The Sex Pistols）、碰撞樂隊（The Clash）和警察樂隊（The Police）。

性手槍樂隊

性手槍樂隊成立於一九七五年下半年。由五○年代末出生的四位青年人組成。歌手約

翰尼‧羅騰（Johnny Rotten）、吉他手史蒂夫‧瓊斯（Steve Jones）、鼓手保羅‧盧克（Paul

Look）和鼓手格倫‧馬特洛克（Glen Matlock）。一九七七年，貝司手錫德‧維舍斯（Sid

Vicious）代替了格倫‧馬特洛克。

性手槍樂隊的主持人是馬爾科姆‧麥克拉倫（Malcolm Mclaren）。他經銷最新的流行

服裝，這四位青年經常到他的服裝店會面。在他指導下的性手槍樂隊無論從創作到演出水準

均很低。他們創作的歌詞粗俗下流，旋律難聽並且嗓音很強。在舞台上他們經常亂彈亂唱，

給人一種毫無藝術性可談的感覺。他們在舞台上的裝束奇異：身穿破爛皮衣、耳朵上掛著鐵

釘、身上纏著鐵鍊、頭髮豎直像刺蝟，……這種反叛的姿態、狂暴的音樂使他們成為流行音

樂史上最極端、最危險的樂隊之一。

一九七六年，他們的第一首單曲推出，取名為《聯合王國的無政府主義者》（*An'archy*

in th UK）。其中有一句歌詞是：我們要去破壞，我們要成為反叛。這專輯是他們的代表作。

同年，他們在電視節目中因言行粗野而受到社會上廣泛的遣責。

一九七七年，他們推出歌曲《上帝拯救女王》(*God Save the Queen*)，損於女王形象，遭到BBC電台禁播，許多商店也禁售他們的磁帶。其他單曲還有《美好空閒》(*Pretty Vacant*)和《陽光下的假日》(*Holidays in the Sun*)。同年底，他們推出的作品還有《這是性手槍》(*Here's the Sex Pistols*)和《別介意做愛》(*Never Mind the Bollocks*)，在流行榜上均有名。許多電台不願禁演的通知，還是播放了後一首歌曲。

一九七八年，他們去美國演出。從舊金山到紐約所到之處，均受到強烈的抨擊與反對。這次演出成了他們的一大災難，樂隊幾乎到了解散的邊緣。在此之後，貝司手被控謀殺其女友，在審訊前，因吸毒過量而致死，年僅二十一歲。

性手槍搖滾樂隊對人生採取完全頹廢的、毀滅的觀點。他們宣揚暴力、色情與破壞，對

社會治安造成極大威脅。這種搖滾既害自己又害別人，特別是對青少年的影響極爲不好，應引起人們的警覺。

碰撞樂隊

碰撞搖滾樂隊建立於一九七六年。由吉他兼歌手米克·瓊斯（Mick Jones）、鼓手杰里·奇曼斯（Jerry Chimes）、吉他兼歌手喬·斯特倫默（Joe Strummer）等人組成。其中喬·斯特倫默是土耳其人。

該樂隊的音樂要比性手槍樂隊好得多，歌詞也不像性手槍樂隊那樣粗俗，而是比較文明。

其創作的獨特之處是，他們的音樂中帶有濃厚的雷加特點（reggae）。雷加音樂原是牙買加一帶的黑人音樂，這些黑人移居英國後，也把雷加音樂帶到英國。這種音樂強調低音節奏，旋律很有感染力。碰撞樂隊將雷加音樂用於搖滾，使他們的音樂更具魅力。

碰撞樂隊的創作內容多與政治時事有關，與人民生活中的現實問題相聯。例如，在發達

國家中貧富懸殊的問題，青年就業問題，流行音樂受金錢、商業干擾問題，反映現代人心理的空虛與孤獨，對戰爭與和平的看法問題等等。由此可看出，他們有敏銳的政治嗅覺和對社會問題較深刻的認識。

一九七六年，他們的專輯《白色暴動》（White Riot），內容是有關社會貧富懸殊問題。專輯打入流行榜排第三十八名。該曲成為龐克搖滾的代表作之一。

一九七八年，他們去美國演出，效果較理想。

一九七九年，他們的第三個專輯《倫敦在召喚》（London Calling），打入流行榜。這專輯含有流行的音調，旋律線條流暢。反映出作者在創作上的成熟。這一專輯是雙唱片，但他們以單唱片價格發售。他們這種作法受到樂迷的歡迎。

一九八〇年，他們推出的專輯含三張唱片。但仍以一張唱片的價錢出售，這次便使更多的樂迷對他們致以敬意。

一九八二年，專輯《打鬥搖滾》（Combat Rock）登流行榜，在美國也有很大的銷售量。

一九八三年，他們再次去美國演出，並推出單曲《搖滾和卡斯巴》（Rock and Cas-bah）。該曲榮登流行榜榜首，並在一九九〇年的海灣戰爭中，成爲對當地部隊廣播的第一首搖滾樂曲。

一九八五年，他們推出《除去廢物》（Cut the Crap），受到了社會輿論界及批評人士的嚴厲譴責。在此之後，樂隊解散。

碰撞搖滾樂隊從一開始就以造反的姿態出現，即使在他們與大唱片公司CBS簽約時，也沒有改變這一點，而是堅持龐克那種抗爭、反叛的精神。樂評人認爲碰撞搖滾樂隊是龐克搖滾的靈魂。

警察樂隊

警察樂隊最早由鼓手科普蘭（Copeland）、歌手施廷（Sting）和吉他手亨里・帕多瓦尼

（Henri Padovani）三人組成。其中科普蘭是位埃及人。該樂隊自一九七七年建隊，一開始

他們便與龐克搖滾緊緊相聯。他們以造反的姿態出現：故意草率的服飾，修成穗狀的捲髮等

等。他們一度曾因在社會上的聲名狼藉而引起了人們的注意。

　一九七八年，他們去巴黎等地旅行演出。並不斷參與錄音。這時吉他手安迪、薩默（Andy

Summer）加入樂隊。同年，他們推出第一個專輯《奇異之戀》（Outlandosd' Amour），

登流行榜排第六名。其中單曲《羅克恩》（Roxanne）給人印象很深。內容是關於一個男孩純

真地愛上了一個妓女的故事。這一專輯的推出，反映了他們創作與器樂演奏的能力。

　一九七八年至一九七九年，他們多次在美國演出，並取得較好的經濟效益。一九七九年，

施廷參加誰樂隊的搖滾歌劇的電影拍攝工作。一九七九年底，他們推出第二個專輯，打入美

國流行榜排第二十五名。其中有一首歌曲《瓶中信息》（Message in a Bottle）證明樂隊在

旋律與和聲方面均有很大發展。特別是施廷的熱情洋溢的歌聲，吉他手薩默的滾動的芭音，

科普蘭強有力的節奏都爲歌曲增添了光彩。這一專輯在英、美兩地都很暢銷。

一九八〇年，他們開始全球旅行演出。他們是到印度孟買演出的第一個西方搖滾樂隊。他們的演出受到當地人民，特別是青年人的喜愛。

一九八一年，他們推出第三個專輯《澤尼西塔‧蒙達塔》（Zenyatta Mondatta），其中單曲《迪多多多，迪達達達》（De Do Do Do, De Da Da Da）打入流行榜排第十名。同年，他們獲葛萊美流行音樂獎。

一九八二年，專輯《機器中的幽靈》（Ghost in the Machine）登流行榜排第二名，並持續六週。

一九八三年，他們的專輯《同速進行》（Synchronicity）登流行榜榜首，並持續七週。這是他們的巔峯之作。全輯以新的方法處理音樂，聽起來使人感到怪異、新穎。有樂評人認爲這是搖滾史上最好的作品之一。其中也包括不少旋律優美的單曲，像《撒哈拉的茶》（Tea

in the Sahara)。這一時期是他們事業的全盛時期。在一九八三年以後，他們決定正式解散樂隊。

一九八五年，他們再次相聚，為國際大赦年而演出。然後又分頭於自己的事業。

施廷推出的作品較多：一九八五年的《藍海龜之夢》（The Dream of the Blue Turtles）。一九九三年的《十個召集人的故事》（Ten Summoner's Tales），這一專輯中他聯合了爵士樂到搖滾樂的各種流行風格。還應特別指出的是，施廷還錄製了著名作曲家斯特拉文斯基的《一個士兵的故事》（L'Histoire du Soldat），說明了作者對嚴肅音樂的探討。

八〇年代他還積極參加各種救災義演活動。

科普蘭於一九八五年推出《韻律家》（The Rhythmatist）。他最感興趣的事情是研究節奏，從事作曲。他從芭蕾舞音樂、歌劇到電影配樂，都很在行。

薩默於一九八七年推出專輯《XYZ》（XYZ），是搖滾風格的作品。一九九一年的專

輯是《世界走向奇異》（*World Gone Strange*）。

警察樂隊的風格開始是與龐克搖滾相聯的，但發展到後期，他們的風格有些變化，逐漸遠離了龐克搖滾。

其他國家的搖滾樂

世界上除英、美以外的其他國家的搖滾樂隊與個人，我們簡單介紹瑞典的阿巴搖滾樂隊（ABBA），牙買加的鮑勃·馬利（Bob Marley）和愛爾蘭的U₂搖滾樂隊（U₂）。

阿巴樂隊

ABBA樂隊是七〇年代瑞典有名的搖滾樂隊。由阿格撒·福爾特斯科（Agretha Falts-kog）、布厄恩·烏爾埃尤斯（Bgorn Ulvaeus）、班尼·安德森（Benny Andersson）和安妮·弗里德·林斯塔（Anni-Frid Lyngstad）四人組成。

六〇年代末，他們已開始組建樂隊。這四位青年原來都多年從事流行音樂工作，並曾推出過個人的專輯或單曲，有很好的音樂實踐基礎。

一九七二年，他們一起推出單曲《人民需要愛》（People Need Love）登瑞典流行榜第二名，人們開始注意他們，這時他們給樂隊定名為「ABBA」，取四人姓名的第一個字母組合，另有一含意是瑞典有一種最大的魚叫ABBA。

樂隊的創編能力較強。他們善於吸取各國流行音樂特點，並運用於自己的創作中。樂隊初期的作品《米亞媽媽》（Ma Ma Mia）和《弗納恩多》（Fernando）就是借鑒義大利和西班牙的流行音調。儘管編排得不十分理想，但還是登上了歐洲流行榜。他們的演唱音色圓潤而有光澤，聲音和諧，相互配合很有默契。

他們雖然在自己的祖國取得成功，作品在歐洲的一些國家也很流行，但要成為世界搖滾樂隊的主力，仍有相當困難。因為在那時候，人們普遍認為，主要的搖滾樂隊或個人都是來

◎ 搖滾樂 ◎

英國及其他國家的搖滾樂

123

自英國和美國的。但他們並沒有氣餒，繼續向世界進軍。

一九七三年，安德森和烏爾埃尤斯作為瑞典代表，參加歐洲流行音樂電視比賽，獲得第三名。

一九七四年，他們的單曲《最後遭慘敗》（Waterloo）在瑞典流行極廣。這四位成員用英文再次演唱了這支歌，透過電視轉播。全世界約有幾億人觀看了他們的表演，並給予了充分的肯定。這次的演出使英、美流行界也承認了他們的成就。他們終於走上了通往世界之路，並繼續勇往直前。

一九七九年，阿巴樂隊在英國倫敦韋伯萊（Wembley）體育場連續演出六個晚上，有十幾萬觀眾觀看了他們的演出。

一九八一年，他們接受波利多爾（Polyclor Record）錄音公司授予的「金唱機」獎。這是一種常授予古典藝術家的最好的榮譽。一九七四年至一九八一年間，他們共有九首單曲成

為英國流行榜的榜首歌曲。

一九八二年，他們在斯德哥爾摩舉行最後一次音樂會。他們推出最後一首單曲是《感謝你的音樂》（Thank You for the Music）。在此之後，他們分別追求自己的事業。

一九八五年，他們再次相聚，為瑞典電視節目《這是你的生活》而演出。

阿巴樂隊所取得的成就與他們勇往直前，走向世界的精神是分不開的，對八〇年代以後的歐洲搖滾和世界各國搖滾樂都有深遠影響。

鮑勃・馬利

鮑勃・馬利一九四五年生於牙買加。他的父親是英國人，母親是牙買加人。

一九六一年，他開始從事搖滾事業。不久推出單曲《除非你審判自己》（Judge Not 又叫 Unless You Judge Yourself）但不很成功。

一九六四年，他和韋爾林・托什（Wailin Tosh）、邦尼・韋勒（Bunny Wailer）等人

組成樂隊。推出單曲《變冷靜》(Simmer Down) 很成功，在牙買加售出八萬多拷貝。此後，他們大量參與錄音。

一九六六年，鮑勃‧馬利離開了牙買加去美國生活。在那兒，他做過許多非音樂的工作。

例如，在汽車工廠工作。

一九六七年，他回到牙買加，建立了自己的錄音室與樂隊。

鮑勃‧馬利的表演很有神采。他的音色沙啞，渾厚有力。音調中具有雷加節奏，這種強有力的節奏，使他的搖滾有一種語言無法表達的感染力。

一九七二年他推出專輯有《著火》(Catch a Fire) 和《燃燒》(Burnin') 。單曲有《沒有女人，沒有眼淚》(No Woman No Cry) 和《離去》(Exodus) 。這些作品都很成功，銷售量也很大。這一時期，馬利不僅從事音樂事業，也積極參與宗教活動。並擔任一定的事務工作。他認為，他的音樂是他的宗教與社會信仰的一種延伸。

一九七三年，他和他的樂隊去英國與美國演出，受到兩國人民的歡迎。

一九七五年，他推出專輯《美好的擔憂》（Natty Dread），這是他最好的專輯，商業效益也非常好。

一九七六年，他的單曲《根，搖滾，雷加》（Roots, Rock, Reggae）打入美國流行榜，排第五十一名。但在此之後，他不幸因受攻擊而受傷。他只能暫時離開牙買加的舞台，到邁阿密（Miami）休養。

一九七八年，他又回到了牙買加。這時他受到了人民的熱烈歡迎。人們尊敬他，稱他為民族英雄。他不顧身體恢復得不夠好，積極參與社會、宗教活動，辛苦地為祖國的政治穩定而奔波。就是在這一年，他為了國家的統一，勸說兩位競爭首相的政治對手邁克爾·曼利（Michael Manley）和愛德華·西加（Edward Seaga）共同觀看他的搖滾音樂會。在牙買加人看來，他不僅是著名歌手，更是一位熱心和平事業的政治活動家。

在他生命的最後幾年，他仍堅持去歐洲，特別是到英國去演出。他把牙買加的搖滾音樂介紹給世界。

一九八一年，他不幸因病去世。在他去世後，他的搖滾樂多次被世界各國發行。

鮑勃‧馬利以自己特有的新聲進入世界搖滾的行列。這聲音的根是雷加節奏。對馬利來說，這不是簡單的節奏，而是他生命之路的腳步聲。他的搖滾對英國七〇年代後期的龐克搖滾，特別是警察樂隊，產生了巨大影響。

U₂樂隊

U₂樂隊是愛爾蘭七〇年代最重要的搖滾樂隊，於一九七六年成立。樂隊由主歌手博諾（Bono）、吉他手埃奇（Edge）、貝司手亞當‧克萊頓（Adam Clayton）、鼓手拉里‧馬林（Larry Mullen）和鍵盤手迪克‧埃文斯（Dick Evans）組成。有人認為樂隊取名用的是英文You Too的諧音，即表示歡迎你也參與搖滾。

一九七七年，他們在都柏林演出，以器樂演奏技巧的複雜和音響的宏大而出名，並得到一些榮譽。

一九七九年，他們推出初次專輯 *EPU₂：3*，登入流行榜。在此之後，他們的作品大量地推向英國和美國。

一九八〇年，他們第一個專輯《男孩》（*Boy*）登美國流行榜，排第六十三名，這一專輯展示了他們的才華。歌手博諾的聲音雄壯有力，吉他手埃奇的和弦豐滿強勁，其他的成員潛力也很大。

一九八一年，他的推出第二個專輯《十月》（*October*）。

一九八三年的專輯《戰爭》（*War*）登美國流行榜，排第十二名。從這一專輯可以看出U₂每位成員都已達到另一新的、更高的藝術水準。該專輯流傳廣，影響大，使U₂樂隊由此成為世界級的搖滾樂隊。他們的單曲《新年》（*New Year's Day*）登美國流行榜，排第五十三

名。單曲《星期六，流血的星期天》(Sunday, Bloody Sunday)，內容充滿政治意識，在人民中很流行。

一九八四年，專輯《銘心刻骨之火》(The Unforgettable Fire) 採用了新的電聲樂器。產生出一種散亂而華麗的混響效果。其中歌曲《以愛的名義》(Pride英文又有··In the Name of Love) 是題獻給黑人運動領袖馬丁·路德·金的。

同年，博諾和克萊頓參加援助衣索比亞災區的義演。演唱了著名的《他們可知道今日聖誕?》(Do They Know It's Christmas?)

一九八五年七月，他們出席了「生活救助」的世界搖滾歌星演唱會。

一九八六年，他們參與紀念國際大赦二十五週年的旅行演出。

一九八七年，他們推出《約書亞樹》(The Joshua Tree)，這一專輯從創作與表演都很成功，產生了很大的震懾力，這是他們事業的頂峯。該專輯在流行榜上持續九週，並使U₂樂

隊獲得一九八八年的葛萊美獎。

一九八八年，有關他們在世界各地演出的紀錄影片發行。

一九八九年，他們再次獲得葛萊美最佳搖滾表演獎和最佳音樂電視表演獎。

一九九○年，他們爲世界盃足球賽譜曲主題歌。

一九九一年，推出的專輯《阿赫廷，寶貝兒》（Achtung, Baby），這是與以前風格不同的專輯。它以一種造反的形象、粗厲的聲音進行表演。其中單曲《蒼蠅》（The Fly）和《動物園車站》（Zoo Station）都有一種抽象之感，反映了作者在新方向上的探索。

一九九三年的專輯是《祖羅帕》（Zooropa），應用電聲效果。音響時而沉思、黑暗，時而幻想、抒情，音樂顯得片段化。

有學者認爲，U₂的作品，特別是《阿赫廷·寶貝兒》和《祖羅帕》體現了自披頭四以來搖滾風格最顯著的變化，它再次反映了U₂樂隊的創新能力與探索精神。

4 搖滾樂的藝術特點與文化評析

◆◆

搖滾樂的藝術特點

從藍調到搖滾樂，如果是從十九世紀末密西西比河的有關記載算起，至今已有一百多年的歷史了。這一百多年來，從藍調、經爵士樂到搖滾樂，無論從音調、內容或表現形式都有了很大的變化。但他們的藝術本質卻有著許多共同之處。可以說沒有藍調、爵士樂就不可能產生搖滾樂。

搖滾樂的藝術特點可歸納為以下幾方面。

第一，節奏是靈魂。

藍調與爵士樂都強調節奏，搖滾樂中更是包含有各種繁複的節奏。分析搖滾樂的基本節拍，就可以看出它是適於人的本能動作的，即四分之四拍模式。這種節拍適於人的對稱性的自然動作。人們聽著這種節拍，很容易搖動身體，做各種簡單的舞蹈動作，而不需要經任何訓練。

第二，音調通俗。

注重節奏這一點，可追溯到十七世紀，那時從非洲來到美國的黑人，把非洲有生命力的節奏帶來，使這一古老的傳統，以各種不斷翻新的音樂形式獲得新生。特別是在搖滾樂中更得以充分發展。非洲音樂強調節奏，與歐洲傳統音樂注重和聲形成鮮明的對比。

搖滾樂的旋律不少是來自民間的歌曲、小調。是勞動階層的人們創造的。這些音調簡單、短小、容易上口、便於記憶、宜於流傳。例如，美國說唱搖滾歌星哈默的一首歌，曲調只用五聲調式中的幾個音：六、一、二、三、五。曲子又好聽又好唱。搖滾樂都是有調性的作品，

採用大調、小調和其他各種調式。這一點是與歐洲傳統音樂相通的。

第三，曲式結構簡單。

多數搖滾樂以歌曲形式出現。一般常採用一部曲式，單二部曲式或單三部曲式。幾乎沒有用奏鳴曲式寫成的搖滾樂。搖滾樂採用較複雜結構的作品不太多，如誰樂隊的搖滾歌劇《湯米》，披頭四的《佩珀將軍孤獨之心俱樂部》等。這些作品結構較龐大，有組曲的意味。

第四，歌詞內容廣泛。

搖滾樂的歌詞內容包含十分廣泛。幾乎包括人們現實生活中的一切問題。人們的各種情感，各種心理狀態與想法，對社會問題的看法，對人生的思索，對宇宙的幻想，……幾乎都在搖滾樂中得到反映。

不少搖滾樂的歌詞寫得短小精悍。

也有的歌詞寫得意義深刻，像《四海一家》中有這樣一段：「……當你身處苦難逆境，

◎ 搖滾樂 ◎

搖滾樂的藝術特點與文化評析

135

你眼看著啊那前途山窮水盡，但你不會就此沉淪。啊！世界它會變得更加光明，只要我們團結得像一個人」。

在此也應指出，有相當一部分搖滾樂的歌詞宣揚色情、暴力、吸毒與犯罪。宣揚頹廢腐朽的人生哲學。例如，迷幻搖滾與龐克搖滾的一些作品。還有許多歌詞文字不通，文法不規範，語句粗俗，格調低下，藝術性極差。這也與它源於民間，未經任何嚴格的篩選與提煉有一定關係。

第五，樂隊的組織簡單。

從藍調到搖滾樂，伴奏的樂隊有很大的變化。五〇年代初，搖滾樂隊由四—六位樂手組成，樂器包括有鋼琴、低音提琴、主奏吉他、節奏吉他、薩克斯管和爵士鼓等。這與三〇—四〇年代的爵士樂隊還有些相似。五〇年代也有許多歌手只用吉他伴奏，例如，貓王早期的錄音就沒有用爵士鼓等樂器。

六〇年代至七〇年代的搖滾樂，伴奏用吉他、貝司和爵士鼓。還有的樂隊加上鍵盤，或在錄音時增補其他樂器和用管弦樂隊伴奏。

八〇年代科學技術迅猛發展，許多搖滾樂隊用電子合成器、電聲樂器。但吉他與爵士鼓仍是搖滾樂最重要的樂器。

第六，演唱方法自然。

從藍調到搖滾樂主要是邊彈邊唱的表演方式。這種方式給人一種活躍、自然的感覺。藍調的演唱者是黑人奴隸，爵士樂初期的演奏樂師也基本上是黑人，搖滾樂的歌手多來自民間，多數都沒有受過專門的音樂訓練。

藍調與搖滾樂的演唱方法多是自然發聲。包括有吟唱、喊唱、呼喚或說唱結合。不少歌手音色沙啞、粗糙，這與傳統的義大利美聲唱法形成鮮明的對比。多數搖滾歌手強調以情動人。如二十四屆漢城奧運會上的幾位歌手演唱《手拉手》時，情感真摯。

不少搖滾歌手即興表演能力很強，體現了他們的藝術潛力與創造力。從爵士樂到搖滾樂的發展可以看出，男性演員比女性演員要多。一般男性搖滾歌星體格健壯，表演真實而有魅力。

第七，強調大眾參與。

搖滾樂強調大眾參與，希望在表演中人群與之呼應和作出動作。這一點從古老的非洲音樂傳統中也可以找到根源。搖滾樂很少在音樂廳舉行，多數都在大的體育場或露天廣場上舉行。

搖滾樂保持了音樂的基本元素：旋律、節拍、調式和和聲。這一點它區別於二十世紀自荀伯格以來的部分專業作曲家的作品。

搖滾樂的文化評析

隨著搖滾樂的不斷發展、成熟，以及由其而產生的社會影響，對搖滾樂的研究正方興未艾，越來越多地引起人們的重視。從音樂學角度來看，研究搖滾樂與研究西方傳統音樂是同等重要的。

我們知道，西方音樂發展歷史的主流是以德奧為中心的音樂發展史。從最早的宗教音樂到大小調體系的建立，從巴洛克歷經古典、浪漫、印象派到二十世紀荀伯格等人的無調性音樂，這一歷史主線的作品，其創作主要來自受過專門訓練的作曲家、演奏家。這些音樂大師為人類寫下了高雅、規範的經典作品，成為人類寶貴的音樂遺產。然而音樂史發展的另一方面是，自文明史開始以來，從勞動人民自己創作的民歌，勞動歌曲中發展起來的通俗而流行的音樂。這些作品的作者大多是無名百姓，他們是人民大眾中的歌手與樂師。搖滾樂的興起

與發展顯然是屬於這後一種情形。從藍調經爵士樂到搖滾樂，我們看到了非洲裔美國黑人精神的成長與延續，也看到了美國白人以及其他各國人民對這種音樂文化形式的逐漸承認與瞭解。因此，從本質上講，搖滾樂是一種大眾音樂，特別是青年人所喜愛的一種音樂文化。不少搖滾樂作品的曲調反映了青年一代人生命的節奏與律動，而其歌詞則成為他們的代言書。

搖滾樂之所以在青少年範圍內產生巨大影響，很大程度上是因為，它是以人的自然本質特點來再現人們心中的情感的。從而能產生強大的刺激，使人即時產生反應與之共鳴。也就是說搖滾樂有一種宣洩情感的作用。從這個意義上講，搖滾樂有強大的活力與特殊的功能。

從心理學角度看，宣洩是緩解人的心理壓力，自我心理保護的一種需要。特別是現代化高度發展的當今社會，青年人經常面臨著學習、工作與生活的各種壓力，或受到各種挫折，恰當的宣洩對保持他們心理平衡是有益的，而搖滾樂恰好是利於青年人宣洩的最直接的音樂形式。問題是過份的宣洩，會產生傷害他人，危害社會的舉動，這也是眾人參與的大體育場上

搖滾樂演出，多次發生騷亂或暴力事件的原因之一。

談到搖滾樂，不少人會將它與暴力、性和毒品等相聯繫。許多搖滾歌手吸毒也的確是事實。其中還有不少歌手與樂迷由於吸毒過量而英年早逝。此外，搖滾作品中大量宣揚暴力與性的更是比比皆是。這些對於整個社會的風尚起到的只能是消極作用。對於搖滾樂的這些不良影響應引起我們的重視，值得有心人士警惕。

不少搖滾樂作品所反映的內容是健康的和指引人們積極向上的。不少歌曲還敢於針砭時弊，表現出了作者極大的勇氣與膽識。搖滾樂作為二十世紀音樂的一個重要組成部分，作為二十世紀具有特色的一道文化風景線，其影響之大是其他藝術形式所難以與之相比的。一九八五年七月十三日，六十多位世界著名搖滾歌星，五十一支搖滾樂隊分別在紐約與倫敦兩地同時舉行了連續十六小時的援非義演音樂會。全世界人民透過衛星轉播，觀看了這一次奉獻愛心與真誠的義演。相信人們共唱《四海一家》的這一激動人心的時刻將永遠在世界人民心

中，在世界音樂史上留下光輝的印記。

我們相信，隨著社會的發展，更多的專業人員參與搖滾樂的創作與演奏，搖滾樂會向著更高層次、更加完善的方向發展。相信它會在前進的過程中，由歷史之河大浪淘沙，去粗存精，其優秀的作品必將會同西方各歷史時期的音樂經典作品一樣，受到全世界人民的肯定與珍愛。

參考文獻

◆◆◆◆◆◆◆◆◆◆◆◆◆◆◆◆◆◆◆◆◆◆◆◆

1. Alan Lomax: *The Land Where the Blues Began*, Partheon Books, c1993。

2. Kenneth J. Bindas: *America's Musical Pulse—Popular Music in Twentieth-Century Society*, Greenwood Pr., 1992。

3. Harry Sumrall: *Pioneers of Rock and Roll*, Billboard Books, First Printing, 1994。

4. Charles T. Brown: *The Art of Rock and Roll*, Prentice-Hall, Inc. 1987。

5. David P. Szatmary: *Rockin' in Time—A Social History of Rock and Roll*, Englewood Cliffs, 1987。

6. Mark C. Gridley: *Jazz Styles History & Analysis*, Prentice Hall Englewood Cliffs,

1988。

7.（美）艾琳・索森：《美國黑人音樂史》，人民音樂出版社，1983。

8.（美）彼得・斯・漢森：《二十世紀音樂概論》，人民音樂出版社，1986。

搖滾樂　　　　　揚智音樂廳 4.

著　　　者／馬清

出　　　版／揚智文化事業股份有限公司

發 行 人／林智堅

副總編輯／葉忠賢

責任編輯／賴筱彌

登 記 證／局版臺業字第 6499 號

地　　　址／台北市新生南路三段 88 號 5 樓之 6

電　　　話／866-2-3660309　　886-2-3660313

傳　　　真／886-2-3660310

郵　　　撥／1453497-6

印　　　刷／偉勵彩色印刷股份有限公司

法律顧問／北辰著作權事務所　蕭雄淋律師

初版一刷／1997 年 8 月

　ISBN　／957-8446-23-3

定　　　價／新臺幣：150 元(平裝)

南區總經銷　／　昱泓圖書有限公司

地　　　址　／　嘉義市通化四街 45 號

電　　　話　／　(05) 231-1949　　231-1572

傳　　　真　／　(05) 231-1002

國家圖書館出版品預行編目資料

搖滾樂 ／ 馬清著. -- 初版，臺北市 ：
揚智文化， 1997 [民 86] 面；
公分. -- (揚智音樂廳； 4)
參考書目 ： 面
ISBN 957-8446-23-3 (平裝)

搖滾樂

911.6 86006588

揚智音樂廳

1. 爵士樂
 王秋海/著
 NT:150/平

2. 當代台灣音樂文化反思
 羅基敏/著

3. 音樂教育概論
 Charles R. Hoffer/著
 李茂興/譯

4. 搖滾樂
 馬清/著
 NT:150/平

爵士樂
JAZZ

王秋海 著

　　如果把美國黑人音樂比做一條長長的河流，爵士樂便是這河流中最富魅力，色彩最爲斑斕絢麗，聲韻最爲優美動聽的一段流程。這條河流從細小卑微的汨汨涓滴流淌於夾石縫隙之中，憑著一股韌性和不屈的精神逐漸蔚爲寬闊浩瀚的洪流，這就是爵士樂的象徵；它昭示著黑人音樂從幼稚過渡到成熟期的艱難的歷程。爵士樂不只是一種音樂藝術形式而已，它還是一部負荷沉重的歷史，一部美國黑人在由白人統治的地盤上如何不甘泯滅、如何奮爭而實現自我價值的歷史。從這個角度講這段河流便又潛湧著血腥和混濁的暗流而更顯悲壯和深厚了。

揭智文化事業股份有限公司　出版

25 開　164 頁　150 元（平裝）

ISBN　957-8446-07-1

EAN　9789578446076

CIP　911

中國人生叢書 1

精裝每本定價 新台幣：400 元

平裝每本定價 新台幣：250 元

中國人生叢書 II

劉伯溫的人生哲學——智略人生

Life Philosophy of Liou Bor-Uen

陳文新/著

在中國文化史上，
無論是作為謀略家還是文化家，
劉伯溫皆有卓著的成就。
排除民間對其渲染以及神話部分，
他仍然堪稱第一流人物。

揚智文化事業股份有限公司　出版
ISBN　957-8446-24-1
定價　新台幣 250 元（平裝）

商鞅的人生哲學—權霸人生
Life Philosophy of Shang-Iang

丁毅華/著

　　本書介紹商鞅一生的功業及事蹟，陳述其變法對當時及後世的影響，縱然後人對他的評價呈現極端的兩面，但不可否認的，他在歷史上仍佔有舉足輕重的地位。

揚智文化事業股份有限公司　出版

25 開　360 頁　250 元(平裝)

ISBN　957-8446-17-9

EAN　9789578446175

CIP　782